從
著色繪本
學習

色鉛筆畫的基礎

使用12色

繪製逼真的花卉與點心

若林眞弓

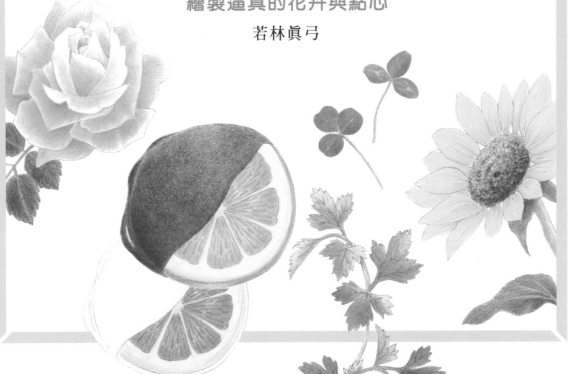

前言

「雖然對正宗的色鉛筆畫有點興趣，
但是一定要買齊許多色鉛筆，這好像是最困難的一件事。」
為了抱有這種想法的讀者，我們製作了本書。

本書使用的色鉛筆就只有12色，
即使是小學時期使用的懷舊12色組合也不要緊，
目標就是利用12色描繪出更加真實的畫作。

改變力道、調整濃度、疊加顏色營造新的顏色，
或是利用漸層效果呈現立體感，
減少了顏色的種類，相對地就能簡單進行這些練習。
而且利用12色學習，
反而更能學好色鉛筆畫的基礎技巧。

只要利用本書學好色鉛筆的基礎技巧，
當手中擁有大量顏色的色鉛筆時，
也一定能夠運用自如。

請大家好好了解12色各自的顏色特性，
與12色培養良好默契，
試著描繪大量的創作題材。

本書的使用方法

收錄55堂課程！

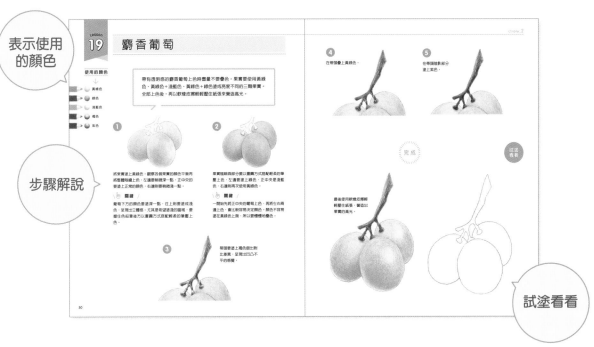

本書是結合解說和上色練習的練習本。

透過要點的步驟解說去學習上色時的訣竅與關鍵，

就能在「試塗看看」的區塊實際動手上色。

全部總共55堂課程。

書中使用的顏色也全都標記的清楚易懂，

所以準備好喜歡廠牌的12色就開始動手吧！

CONTENTS

前言	2
本書的使用方法	3
必要的工具	6
12色組合包含什麼顏色？	8
色鉛筆的握法與暖身	9
工具使用方法的重點教學	10

COLUMN

由光打造的「陰暗面和陰影」　34
上色順序　　　　　　　　　56

▶ Chapter **1** 基礎課程 11

Lesson 01	試著以單一方向來上色	12	
Lesson 02	試著以交叉線法來上色	14	
Lesson 03	試著以畫圓方式來上色	16	
Lesson 04	塗出不同深淺的顏色	18	
Lesson 05	上色時試著加上陰影	20	
Lesson 06	試著將顏色重疊	22	
Lesson 07	黃色的疊色方法	24	
Lesson 08	各種葉子的顏色	26	
Lesson 09	不同深淺的漸層	28	
Lesson 10	混色漸層	30	
Lesson 11	思考配色再上色	32	

▶ Chapter **2** 蔬菜與水果 35

Lesson 12	蠶豆	36	
Lesson 13	草莓	38	
Lesson 14	義大利香芹	40	
Lesson 15	藍莓	42	
Lesson 16	橄欖	44	
Lesson 17	圓柿、切塊的柿子	46	
Lesson 18	辣椒	48	
Lesson 19	麝香葡萄	50	
Lesson 20	水果拼盤	52	

▶ Chapter **3** **各種美食** 57

Lesson 21	什錦巧克力	58	Lesson 27	抹茶百匯	72
Lesson 22	橙片巧克力	62	Lesson 28	四種餅乾	74
Lesson 23	布丁	64	Lesson 29	兩種小蛋糕	76
Lesson 24	草莓蛋糕	66	Lesson 30	甜甜圈套餐	78
Lesson 25	杯子蛋糕	68	Lesson 31	可頌	82
Lesson 26	鬆餅	70	Lesson 32	披薩	84

▶ Chapter **4** **花卉與植物** 87

Lesson 33	楓葉	88	Lesson 39	玫瑰	100
Lesson 34	兩種葉子	90	Lesson 40	歐洲銀蓮花與桔梗	102
Lesson 35	牽牛花	92	Lesson 41	幸運草與鬱金香	104
Lesson 36	三色堇	94	Lesson 42	聖誕花圈	106
Lesson 37	向日葵	96	Lesson 43	玻璃杯花束	110
Lesson 38	多肉植物	98	Lesson 44	盆栽	114

▶ Chapter **5** **身邊的各種物件** 117

Lesson 45	條紋衫	118	Lesson 51	鸚鵡	132
Lesson 46	高跟鞋	120	Lesson 52	貓	134
Lesson 47	橄欖油	122	Lesson 53	紅茶杯	136
Lesson 48	兩種蝴蝶結	124	Lesson 54	擺放花卉的玄關	138
Lesson 49	各種寶石	126	Lesson 55	淺藍色柵欄	140
Lesson 50	沙發	130			

| 結語 | | 143 | | | |

必要的工具

 12色組合的色鉛筆

首先準備好12色組合的色鉛筆吧！可以使用自己喜歡的廠牌。
本書主要使用的是好賓專家級油性色鉛筆和蜻蜓色鉛筆。

蜻蜓色鉛筆

筆芯質地較硬。因為是硬質筆芯，所以連細小的區域都很容易上色，可以描繪出清晰的輪廓。雖然也能重疊上色，但會形成有點素雅的風格。這個牌子的12色組合包含桃色和淺橙色，所以要將花卉和甜點上色時也相當方便。

好賓專家級
油性色鉛筆基本色系

這是軟質的色鉛筆。每一個顏色展現出來的範圍都相當廣泛，而且顯色有深度。很適合重疊上色，能營造出美麗的顏色。

輝柏藝術家級
油性色鉛筆

這是筆觸平滑、顯色佳的色鉛筆。整體而言都是不花俏的顏色，而且筆芯較硬，進行重疊上色和漸層處理都能塗出漂亮的效果。12色組合沒有淺橙色和桃色，所以必須在橙色、紅色或洋紅色疊上白色來營造顏色。也可以另外購買單一顏色（請參照P8）。

2　削筆器

削筆器要經常準備在手邊。基本上要將色鉛筆削得很尖，筆芯變圓的話，顏色會變暗淡、上色時容易超出範圍。

方便的電動削筆機

攜帶用削筆器

勤勞地
將筆芯削尖
一點吧！

3　橡皮擦

很多人覺得色鉛筆一旦塗上顏色後就無法擦掉，其實可以利用橡皮擦修正。

筆型橡皮擦

要消除細微部分的顏色時，筆型橡皮擦是很方便的工具。

軟橡皮擦

顏色塗得太深需要修改，或是要表現明亮感時，軟橡皮擦是很方便的工具。我會撕成方便使用的大小並裝在盒子裡。

4　棉花棒

在藥局等商店販賣的棉花棒也是經常使用的工具。有棉花棒的話，就能在作品中加入暈染效果，將淺色範圍延伸得更廣，擴大表現範圍。

5　刷子

準備一支刷子來清除色鉛筆的粉末或塗色時的顏料屑屑。

也可以使用畫材店販售的刷子，但化妝時所使用的化妝刷會比較容易入手。

6　防止色鉛筆滾動的布

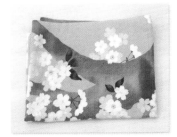

將色鉛筆從罐子取出排好，挑選顏色時會比較方便。因為色鉛筆容易滾動，所以在下面鋪著擦手毛巾或面紙就不容易滾動。

12色組合包含什麼顏色？

蜻蜓色鉛筆12色組合的色環

本書是以蜻蜓色鉛筆12色組合為基礎。當中包含了什麼顏色呢？
首先就在色環（連接顏色變化的圓環）中掌握12色組合吧！

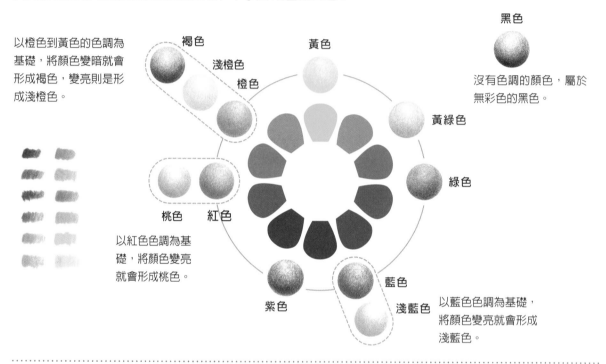

以橙色到黃色的色調為基礎，將顏色變暗就會形成褐色，變亮則是形成淺橙色。

褐色　淺橙色　橙色　黃色　黃綠色　綠色

黑色

沒有色調的顏色，屬於無彩色的黑色。

桃色　紅色

以紅色色調為基礎，將顏色變亮就會形成桃色。

紫色　藍色　淺藍色

以藍色色調為基礎，將顏色變亮就會形成淺藍色。

如果是好賓專家級油性色鉛筆基本色系的12色組合

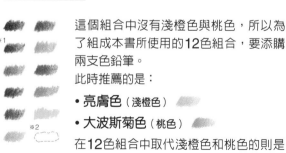

※1

※2

※1　深褐色
※2　白色

這個組合中沒有淺橙色與桃色，所以為了組成本書所使用的12色組合，要添購兩支色鉛筆。
此時推薦的是：

- **亮膚色**（淺橙色）
- **大波斯菊色**（桃色）

在12色組合中取代淺橙色和桃色的則是白色和深褐色，所以要塗上褐色時，可以試著使用深褐色。

如果是輝柏藝術家級油性色鉛筆的12色組合

※1

※2

※1　深褐色
※2　白色

這個組合中也沒有淺橙色與桃色，如果要追加的話會推薦：

- **米紅色**〈132〉（淺橙色）
- **粉茜紅**〈129〉（桃色）

紫色的紅色調很強烈，所以要準備接近本書所使用的紫色時，會推薦：

- **紫羅蘭色**〈136〉（紫色）

色鉛筆的握法與暖身

色鉛筆的握法

根據握筆的角度，筆壓會有所變化。學會使用下面這三種握法就會很方便。

〔 主要的握法 〕

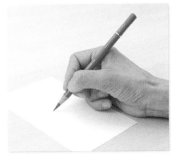

以一般握鉛筆的方式來握住色鉛筆。一開始要用比握鉛筆還稍微輕一點的筆壓上色，再隨著疊色過程逐漸以強勁的筆壓上色。

〔 短握並豎立色鉛筆 〕

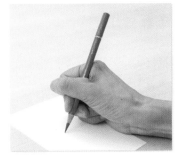

這是在潤飾收尾要塗成深色，或是要呈現出光澤時的握法。線條也要畫短一點。

〔 將色鉛筆放平並握住後方 〕

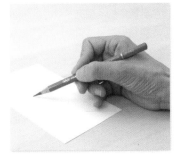

要將背景上色或使用強烈顏色疊上淡淡的顏色時，會使用這種握法。

試著隨意描繪吧！
使用色鉛筆描繪線條或面進行暖身。

線條

圓形

波浪

面

工具使用方法的重點教學

軟橡皮擦的用法

〔擦掉大面積〕

〔擦掉小面積〕

❶將軟橡皮擦揉圓，用力地壓在想要去除顏色的紙面上。

❷顏色已經消除。每按壓一次就要將軟橡皮擦揉圓，要經常使用新的那一面。

❶將軟橡皮擦揉得尖尖的，輕拍想要擦掉的部分。

❷高光部分已經完成。若將軟橡皮擦揉尖再使用，也能修改細微部分。

棉花棒的用法

NG!

❶拿棉花棒時要將棉花棒的前端放在食指指腹的位置，不要使用握鉛筆的方式。

❷以輕撫的方式搓掉色鉛筆的上色痕跡，可以讓顏色順利地延伸開來，簡單營造出暈染效果。

刷子的用法

刷子是用來掃掉色鉛筆附著在作品上的多餘粉末、灰塵或是橡皮擦碎屑的工具。以手觸摸的話會讓作品沾黏上意想不到的汙垢，所以建議使用刷子。

如何使用防止色鉛筆滾動的布

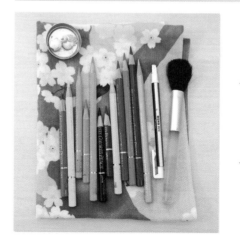

將色鉛筆擺放在布上面再開始描繪。

基礎課程

試著以單一方向來上色

說到色鉛筆，上色時經常會塗成鋸齒形，但是要將塊面塗得很漂亮時不建議這種作法。在此就試著練習單一方向的上色吧！

POINT

這是基本的上色方法，也很適合大範圍面積的上色。

◉ 單一方向上色

\ ❗ 注意點 /

以輕柔的力道重疊相同方向的線條，要讓直線緊貼在一起疊上多層顏色。利用長短混在一起的線條去上色，顏色不均的情況就不會很顯眼。

線條一開始不要畫得很深，結束時也不要往上翹。

◉ 試著以單一方向上色

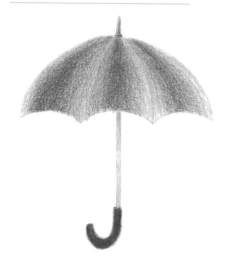

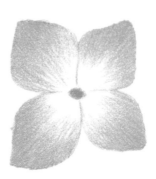

營造出深色和淺色部分，試著呈現出漸層效果。要從希望顏色變深的地方往顏色變淺的地方去上色。

試塗
看看

試著以交叉線法來上色

這是單一方向上色的應用變化。可以營造出顏色均勻的美麗塊面，也能營造出粗糙又有質感的塊面。

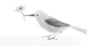

POINT

想要呈現木材、金屬或背景等質感時，就試試這種方法吧！

◉ 交叉線法

以單一方向塗上顏色後，再疊上改變方向的線條。上色時讓線條緊貼在一起，就能形成顏色均勻的美麗塊面，留下空隙的話就能表現出質感。

◉ 試著以交叉線法來上色

❗ 注意點

這種方法很難塗出長線條，要將1～1.5公分左右的線條疊在一起。

試塗
看看

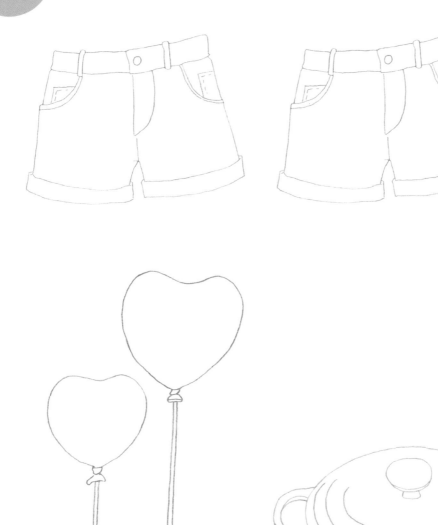

試著以畫圓方式來上色

這個方法能營造出比單一方向上色更加細膩的漸層效果。潤飾收尾要增添光澤時,要使用強勁的筆壓來上色。

POINT

要將水果等圓潤物件或複雜形體上色時,很適合使用這個方法。

⦾ 試著以畫圓方式來上色

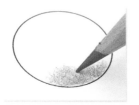 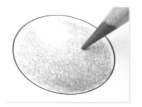

一邊轉動色鉛筆,一邊疊上淺淺的顏色,上色痕跡就不會很顯眼。

上色時盡量一個一個地疊上小小的螺旋。一開始要輕輕地上色,之後再逐漸加強筆壓將顏色加深。

 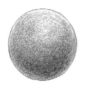 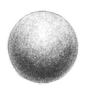

也試著使用其他顏色來上色吧!

⦾ 試著以畫圓方式來描繪

\ ❗ 注意點 /

螺旋容易畫得很大,要疊上極小的螺旋。

試塗
看看

塗出不同深淺的顏色

改變筆壓和疊色的次數，試著塗出五種不同深淺的顏色吧！可以使用單一方向上色、畫圓方式上色，或是自己喜歡的上色方法。

POINT

決定好淺色部分、深色部分和中間部分後，再來填補穿插在中間的顏色。

◉ 試著以五種不同深淺的顏色來上色

在此要練習塗出不同深淺的顏色。試著利用四種喜歡顏色來上色吧！

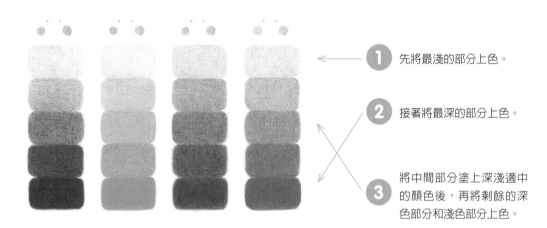

1 先將最淺的部分上色。

2 接著將最深的部分上色。

3 將中間部分塗上深淺適中的顏色後，再將剩餘的深色部分和淺色部分上色。

◉ 試著將其他形狀上色

即使形狀改變，上色順序也一樣。

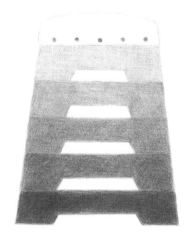

上色時試著加上陰影

意識到光線的方向並試著將三種形狀上色吧！根據不同的上色方法，能表現出立體感或質感。

POINT

光線照射看起來最明亮的部分稱為「高光」。高光的呈現與物件的質感有關。

試著將三種形狀上色

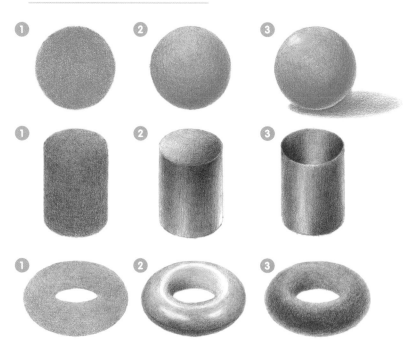

1 平塗。

2 加上陰暗面形成立體的球形。

3 陰影也塗上後，就會確實地在桌面上。
※關於陰暗面和陰影的差異請參照P34。

1 平塗。

2 加上陰暗面形成圓柱。

3 若改變陰暗面的上色方式，中間看起來就會是空的。

1 平塗。

2 利用陰暗面和高光營造出光滑感。

3 加上陰暗面後高光會變得很模糊，像表面不光滑的甜甜圈一樣。

試著將南瓜上色

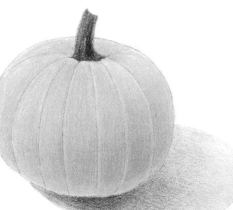

陰影要塗上創作題材的顏色，所以試著在陰影疊上橙色吧！

\ **注意點** /

接觸地板的區域有來自地板的反光，看起來會稍微明亮一點。

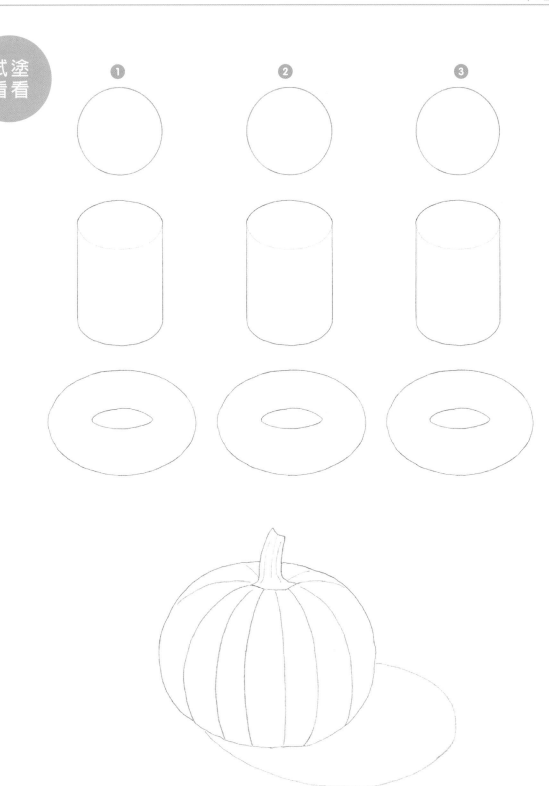

試塗
看看

① ② ③

Lesson 06 試著將顏色重疊

試著利用重疊上色將色調相近的兩色、具有意外效果的兩色疊在一起吧！即使是12色組合也能創造出五彩繽紛的顏色。

POINT

在色環上相鄰的兩個顏色容易融為一體，但若是將褐色、黑色或是相隔較遠色調的顏色重疊，就會形成有深度的顏色。

● **試著將顏色重疊** 練習塗出不同深淺的顏色，在此先從左邊的橢圓形開始上色。

① 褐色＋黑色　② 褐色＋桃色　③ 褐色＋淺藍色　④ 紫色＋黃綠色　⑤ 紫色＋綠色

⑥ 紫色＋黃色　⑦ 紅色＋橙色　⑧ 紅色＋褐色　⑨ 紅色＋淺橙色　⑩ 紅色＋藍色

● **試著利用重疊上色將果實上色**

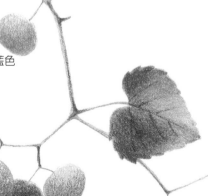

① 褐色＋黑色
② 褐色＋桃色
③ 褐色＋淺藍色
④ 紫色＋黃綠色
⑤ 紫色＋綠色
⑥ 紫色＋黃色
⑦ 紅色＋橙色
⑧ 紅色＋褐色
⑨ 紅色＋淺橙色
⑩ 紅色＋藍色

試塗
看看

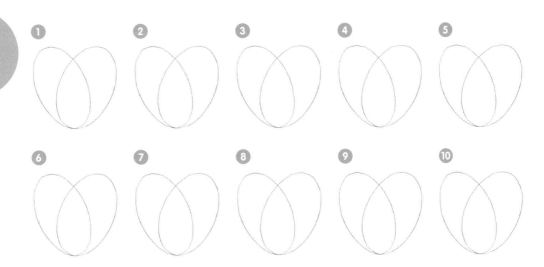

① ② ③ ④ ⑤

⑥ ⑦ ⑧ ⑨ ⑩

Lesson 07

黃色的疊色方法

黃色、淺藍色、桃色這些淺色含有大量的蠟質成分，所以根據上色順序的不同，塗出來的感覺和成品會有所差異。

POINT

黃色是讓作品帶有光澤感的重要顏色。將顏色疊在黃色上面是比較適合初學者的方法。

◉ 先塗上黃色

黃色　　黃色→褐色

黃色　　黃色→綠色

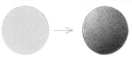

如果先將黃色塗得很深，就不容易將顏色疊在黃色上面，但這樣可以營造出有透明感的顏色。要營造出金色時也會先塗上黃色。

◉ 之後再疊上黃色

褐色　　褐色→黃色

綠色　　綠色→黃色

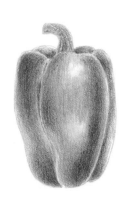 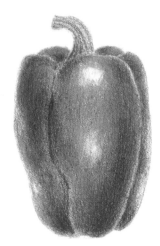

先塗上綠色、紅色或橙色再塗上黃色的話，就能營造出明亮有光澤的顏色。

試塗看看

黃色→褐色

黃色→綠色

褐色→黃色

綠色→黃色

各種葉子的顏色

將綠色疊在其他顏色上就能營造出五彩繽紛的顏色。試著使用其他顏色,看看會形成怎樣的綠色吧!

POINT

無法呈現出和範本一樣的顏色也沒關係。抱著嘗試的心情去上色,看看會形成怎樣的顏色吧!

◉ 疊上綠色

將綠色疊在紫色或褐色上面,就會形成有深度的綠色。

◉ 疊上黃綠色

將黃綠色疊在橙色上面,就會形成枯萎般的顏色;若是疊在水藍色上面,就會變成鮮豔的葉子。

◉ 將各種葉子上色

將綠色疊在紅色、褐色、紫色等顏色上面,就會形成深色。也試著將綠色疊在淺橙色或淺藍色等淺色上面吧!

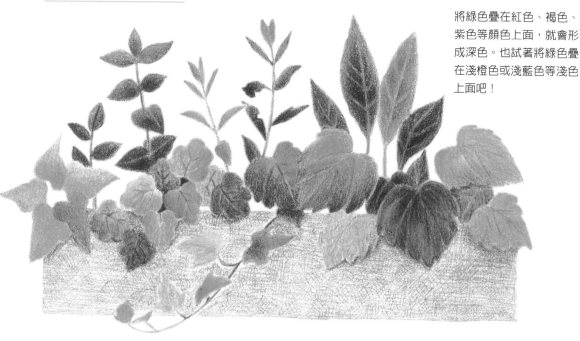

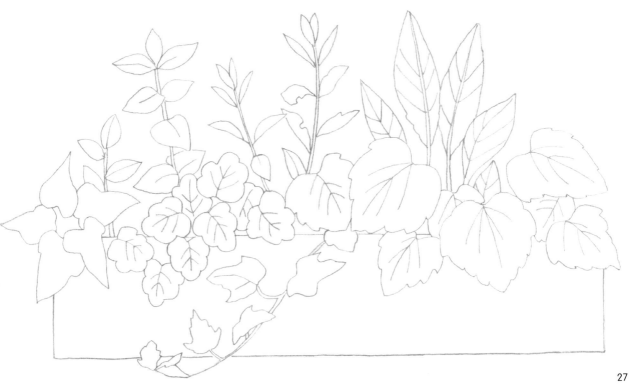

塗看看試看

Lesson 09 不同深淺的漸層

在12色組合中，藍色系、褐色系和紅色系包含了深色和淺色的顏色。上色時試著利用這些不同深淺的顏色來營造漸層效果吧！

POINT

訣竅是要將明亮顏色疊在陰暗顏色之上，像是要將顏色連接起來一樣去上色。要表現明亮感或立體感時會使用這個方法。

◉ 試著練習看看

使用褐色上色，要呈現出左邊顏色很深，越往右邊顏色越淺的狀態。

將淺橙色塗在褐色上面，像是要將褐色延伸到遠處一樣去上色。

◉ 利用不同深淺的漸層將蝴蝶上色

【在內側塗上深色】　　　　　　　　　　【在內側塗上淺色】

淺藍色

藍色

桃色

紅色

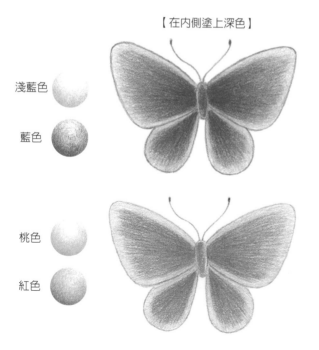

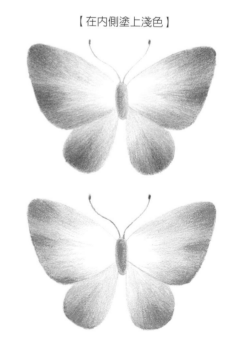

塗
試 看
看 看

混色漸層

接下來試著重疊不同色調的漸層吧！訣竅是將顏色從陰暗顏色往明亮顏色連接起來。

POINT

色環下方（藍色）顏色是暗的，色環上方（黃色）是明亮的顏色。因此「從色環下方往上方」將顏色連接起來就能塗出漂亮的效果。

◉ **試著將冰棒上色**

配合色環的排列順序，將顏色連接起來就會很漂亮。

① 紅色、橙色

② 綠色、黃綠色、黃色

③ 紫色、藍色、淺藍色

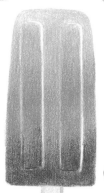
④ 褐色、橙色、淺橙色（不同深淺的漸層）

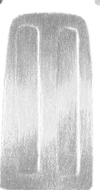
⑤ 橙色、黃色、黃綠色

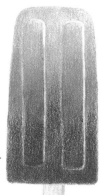
⑥ 紫色、紅色、桃色

試塗
看看

思考配色再上色

要將兩種以上的顏色搭配在一起時,應該怎樣選色?基本上就是「讓顏色融為一體」和「突顯顏色」。

POINT

配色與面積也有關係。在面積上做出調整,就會形成生動的表情。

◉ 讓顏色融為一體

這是色環上鄰近顏色的搭配組合。除了整合出溫和的感覺,另一方面也給人淡雅的印象。

◉ 突顯顏色

這是色環上相隔較遠的顏色的搭配組合。會形成活潑又生動的感覺。尤其色環上正對面的兩個顏色稱為「互補色」,會形成最鮮明的搭配,但是也會產生不協調的印象。

◉ 在中間摻雜白色

紅色和綠色、紅色和藍色、紫色和藍色搭配在一起的配色會讓人覺得刺眼(稱為「光暈」),所以在中間摻雜一點白色(或是黑色、灰色)就會很好看。

◉ 有效地使用黑色

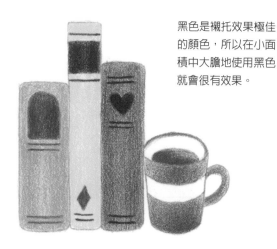

黑色是襯托效果極佳的顏色,所以在小面積中大膽地使用黑色就會很有效果。

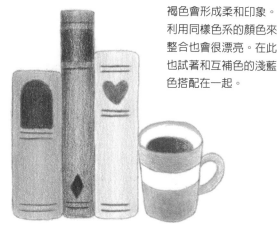

褐色會形成柔和印象。利用同樣色系的顏色來整合也會很漂亮。在此也試著和互補色的淺藍色搭配在一起。

試塗
看看

由光打造的「陰暗面和陰影」

描繪物件時，意識到光的存在也是很重要的一件事。光的源頭稱為「光源」，光線照射看起來最明亮的部分則是「高光」。

而光線沒有照射到的陰暗部分就是「陰暗面」。觀察陰暗面掌握深淺後，就能將物件描繪出立體感。

另一方面，「陰影」是光線照射物件後，物件形體出現在地面等處且變暗的部分。描繪出陰影後就更能清楚分辨接地面，呈現出存在感。

留意光線照射的方式、角度、高光或陰影的表現方式，有意識地進行描繪，就能將物件畫得更加真實。

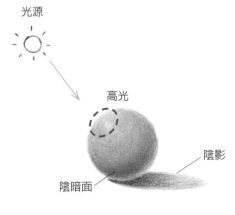

光源

高光

陰影

陰暗面

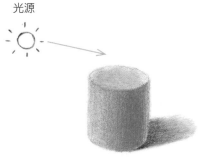

光源

蔬菜與水果

蠶豆

使用的顏色

↓

- 黃綠色
- 淺藍色
- 綠色
- 褐色
- 黑色

關鍵就是營造出蠶豆新鮮的黃綠色漸層。上色順序是黃綠色（淺色）→綠色（更深的顏色）。豆莢部分要將綠色處理得更深一點，所以要以綠色→黃綠色的順序上色。

1 在豆莢裡塗上一層淡淡的黃綠色。

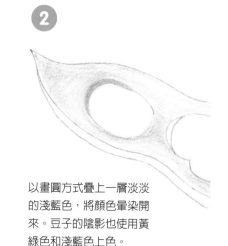

2 以畫圓方式疊上一層淡淡的淺藍色，將顏色暈染開來。豆子的陰影也使用黃綠色和淺藍色上色。

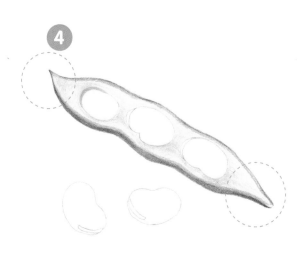

3 在豆莢塗上綠色後再疊上黃綠色。使用綠色和黃綠色描繪豆莢的輪廓線，表現出厚度。

4 在豆莢尖端疊上褐色，讓顏色更有層次。

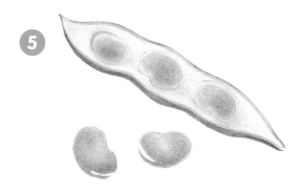

⑤

將豆子塗上黃綠色,要以畫圓方式往外擴散再將顏色暈染開來。豆莢裡的豆子要將中間部分塗深,豆莢外的豆子則是要將靠近前面的部分稍微塗深一點。換成綠色色鉛筆,以畫圓方式在黃綠色塗得很深的區域疊色。

\☝ 關鍵 /

不論哪一種顏色一開始都要塗得淺淺的,之後再漸漸塗深。輕輕上色時要握住色鉛筆後方,要將顏色塗深時則要短握色鉛筆(請參照P9)。

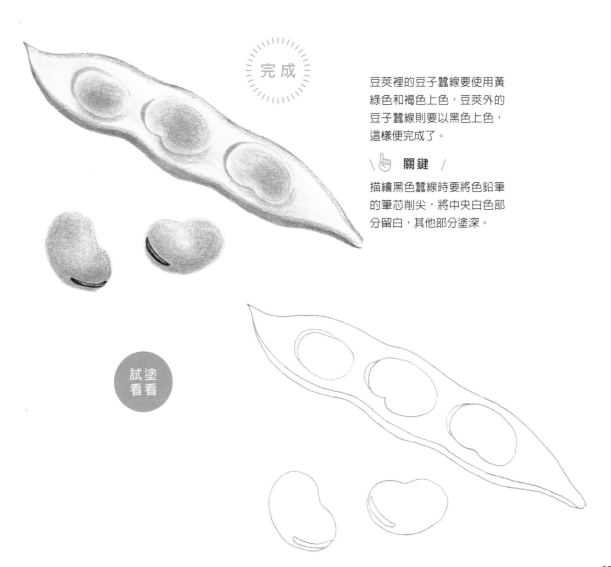

完成

豆莢裡的豆子蠶線要使用黃綠色和褐色上色,豆莢外的豆子蠶線則要以黑色上色,這樣便完成了。

\☝ 關鍵 /

描繪黑色蠶線時要將色鉛筆的筆芯削尖,將中央白色部分留白,其他部分塗深。

試塗
看看

草莓

使用的顏色
↓

🔴 ➤ 🔴 紅色

🟠 ➤ 🟠 橙色

⚪ ➤ ⚪ 黃色

🟡 ➤ 🟡 黃綠色

🟢 ➤ 🟢 綠色

🔵 ➤ 🔵 藍色

不要一開始就馬上描繪草莓的輪廓線。在上色過程中有時輪廓會變模糊，但是最後以調整輪廓的方式去描繪就能清楚呈現出來。不論哪個創作題材這都是共通的概念。

①

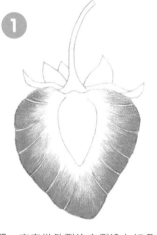

👆 **關鍵**

白色紋路先跳過，但不需要小心地進行留白處理。此外也不用在意上色時輪廓歪歪斜斜的。

以單一方向從外側往內側塗上紅色。要進行漸層上色，讓外側顏色變深、內側顏色變淺。

②

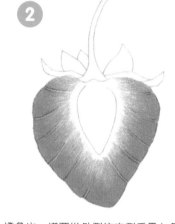

橙色也一樣要從外側往內側重疊上色，接著疊上數次紅色和橙色。之前留白的紋路也要塗上顏色。加上能刺激食慾的顏色「橙色」後，看起來就會很甜又美味。

③

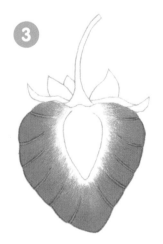

在整體塗上較深的黃色進行重疊上色，就會呈現出鮮嫩欲滴的光澤。在此要以紅色描繪輪廓線，使其更加清晰。

④

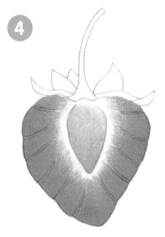

以畫圓方式在中央部分薄薄地塗上紅色和橙色，將顏色暈染開來。

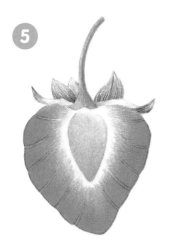

5

在蒂頭塗上黃色再疊上黃
綠色，營造出鮮豔的黃綠
色。接著在蒂頭單側疊上
綠色呈現出立體感，花萼
要以畫線方式塗上綠色。
在顏色各自做出不同的深
淺變化。

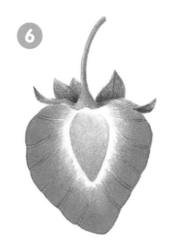

6

疊上黃綠色。

完成

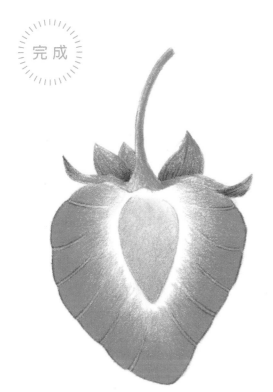

在形成陰暗面的區域疊上藍色，
呈現出立體感。

試塗
看看

義大利香芹

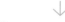

首先要思考的是將整體上色，而不是將葉子逐一上色，之後將畫作放在遠處觀察再進行調整。最後疊上淺藍色、黃綠色和綠色，避免綠色變得不鮮明。

1

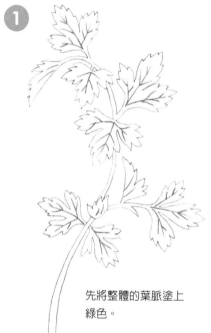

先將整體的葉脈塗上綠色。

2

分成上中下三個區塊來上色。先在上面區塊的三片葉子使用淺藍色塗上底色。此處是這個區塊中顏色最深的地方。

3

在上面區塊的三片葉子疊上黃綠色。從葉子根部和葉脈往外側進行單一方向的上色。這樣就會形成以黃綠色為主的鮮艷顏色。

4

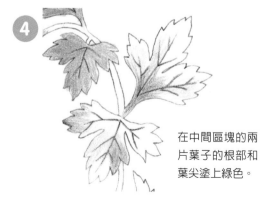

在中間區塊的兩片葉子的根部和葉尖塗上綠色。

5

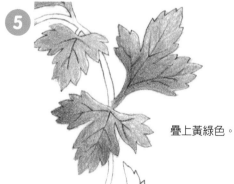

疊上黃綠色。

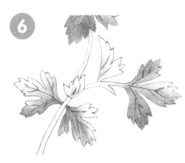

6 將下面區塊的五片葉子塗上綠色。這是顏色最深的區塊，所以要將比中間區塊還要寬廣的面積部分塗深一點。

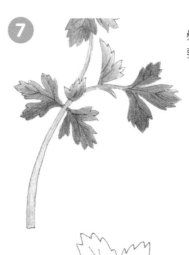

7 疊上黃綠色，葉梗也要塗上黃綠色。

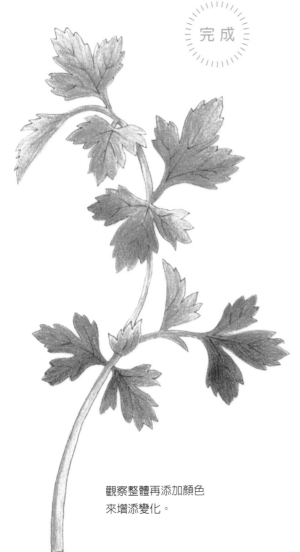

完成

觀察整體再添加顏色來增添變化。

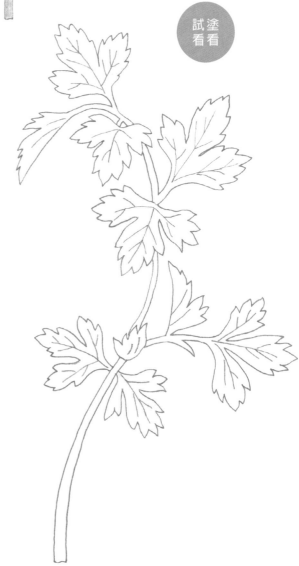

試塗看看

藍莓

使用的顏色

 淺藍色

 紫色

 藍色

 黑色

 綠色

 黃綠色

要意識到藍莓果實的無光澤感，反覆使用淺藍色、紫色、藍色進行重疊上色來營造顏色。黑色會掩蓋其他所有顏色，所以只在最後要達到襯托效果時使用。

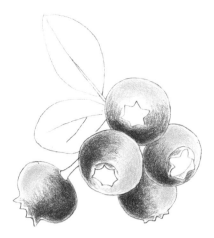

1

將明亮部分塗上淺藍色，再以紫色將陰暗部分上色。

關鍵

先以淺藍色將明亮部分上色，就能呈現出高光的無光澤感。之後會疊色，所以要稍微塗深一點。

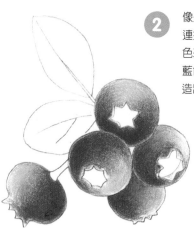

2 像是要將紫色和淺藍色連接起來一樣，使用藍色來疊色。反覆塗上淺藍色、紫色和藍色來營造出深色。

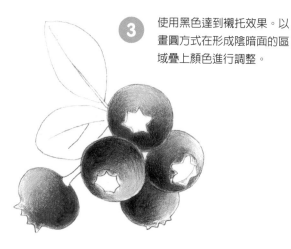

3 使用黑色達到襯托效果。以畫圓方式在形成陰暗面的區域疊上顏色進行調整。

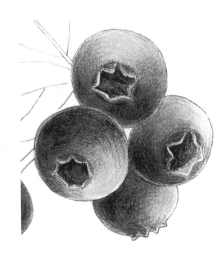

4

將星形花萼部分塗上紫色，邊緣稍微留白就能表現出厚度。接著疊上黑色將顏色加深，並潤飾細部。

5

葉子部分在葉脈要以畫出細線的方式塗上黃綠色和綠色，要從葉脈往外側上色。

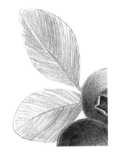

\🖐 **關鍵** /

上色時可以留下空隙。即使是一片葉子，也可以將葉子下側稍微塗深增添變化。

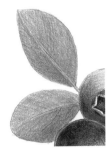

6

疊上黃綠色，像是要將先前上色的綠色混合在一起一樣地以畫圓方式上色。

完成

將葉柄塗上黃綠色和褐色。在葉柄下方塗上褐色，呈現出立體感。

試塗看看

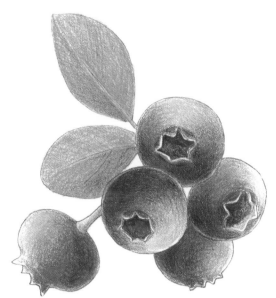

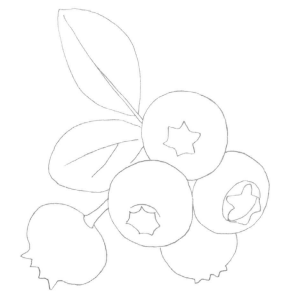

43

Lesson 16 橄欖

使用的顏色

↓

- 褐色
- 黃綠色
- 紫色
- 黑色
- 綠色
- 橙色
- 淺藍色

在偏黑物件只塗上黑色的話看起來也沒有那麼黑,要疊上數種顏色才能形成深黑色。此外在此還要介紹高光先留白,再暈染成淺色來營造自然感的方法。

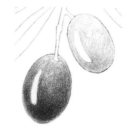

將橄欖的果實上塗上褐色。以畫圓方式先將一顆果實塗成深色,另一顆果實則塗成淺色。下方的果實要塗深呈現出立體感。

右邊果實要疊上黃綠色,再反覆塗上黃綠色和褐色。左邊果實則要疊上紫色。

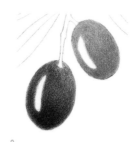

☞ 關鍵

兩顆果實都要以畫圓方式上色,下方的要塗成深色,上方則是淺色。

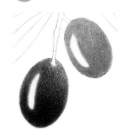

左邊果實同樣也要疊上黑色。黑色是強烈顏色,所以一開始要以輕柔的筆壓上色。

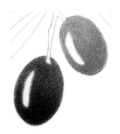

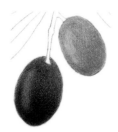

左邊果實的上方要疊上黃綠色。整個橄欖包含高光在內,左邊果實要薄薄地塗上一層紫色,右邊果實則是黃綠色,使顏色融為一體。這裡可以使用棉花棒處理。

將葉子、樹枝塗上黃綠色。

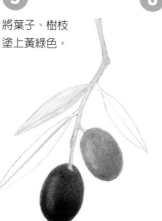

將下方及右邊的葉子塗上綠色。即使是一片葉子也能營造深淺差異形成不同的變化。

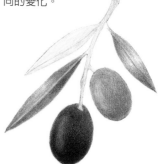

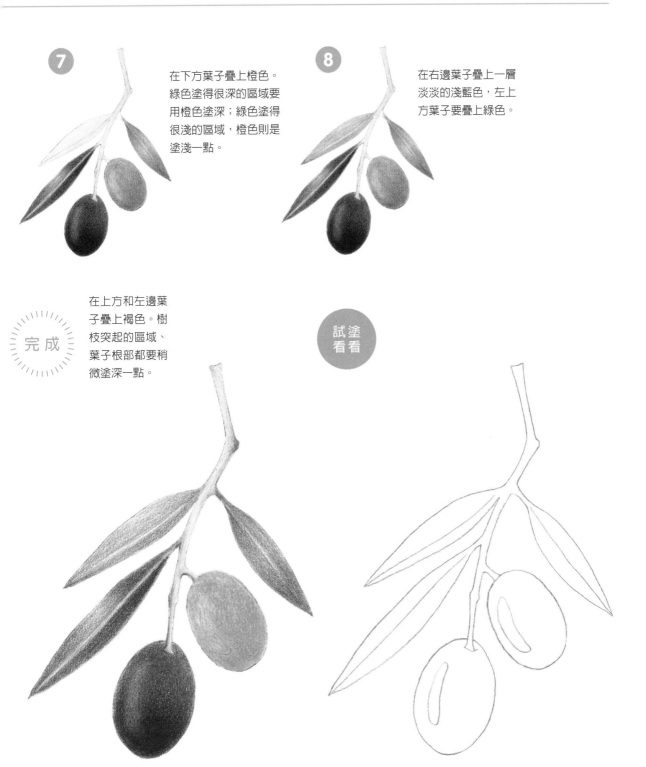

7 在下方葉子疊上橙色。綠色塗得很深的區域要用橙色塗深；綠色塗得很淺的區域，橙色則是塗淺一點。

8 在右邊葉子疊上一層淡淡的淺藍色，左上方葉子要疊上綠色。

完成 在上方和左邊葉子疊上褐色。樹枝突起的區域、葉子根部都要稍微塗深一點。

試塗看看

Lesson 17

圓柿、切塊的柿子

使用的顏色

↓

- 紅色
- 橙色
- 綠色
- 黃綠色
- 褐色
- 紫色
- 黃色
- 淺橙色

替柿子上色的樂趣在於蒂頭這部分。要利用綠色、黃綠色、褐色、紫色來營造有韻味的顏色。柿子皮要潤飾出光滑感，如果出現顏色不均的情況，就疊上一層淡淡的顏色，使顏色平滑。

1

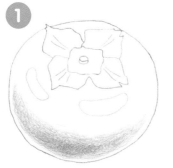

將柿子下方塗上紅色。要意識到柿子的圓潤度塗出月牙形。以畫圓方式將正中間塗成最深的部分。

2

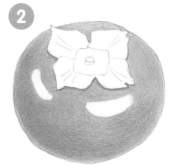

將整個柿子塗上橙色。再從已上色的部分塗上紅色，上方要稍微薄塗。蒂頭下面要塗成深色，營造出陰影。

3

以畫線方式將蒂頭塗上綠色。

以畫圓方式疊上黃綠色。

4

疊上褐色。蒂頭尖端的顏色要稍微塗深一點。

疊上紫色將顏色加深。蒂頭尖端要以紫色確實地塗深。

完成

以畫圓方式在整體大力地塗上黃色，呈現出光澤感。在高光塗上一層淡淡的橙色。

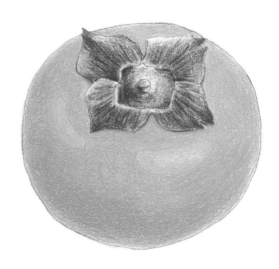

46

1

順著紋理的方向將果肉塗上一層淡淡的橙色，接著就像要讓已上色的橙色更加光滑一樣，以畫圓方式疊上淺橙色。

2

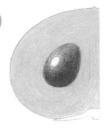
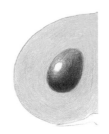

將籽塗上褐色。將下方塗深後，就能表現出籽的圓潤度。

以畫圓方式在籽的下方疊上紫色。

3

將蒂頭塗上綠色和黃綠色。

在蒂頭疊上褐色和紫色。

完成

果皮要用橙色上色，以細線條描繪出輪廓線。果肉、籽的下面、正中間一帶也要疊上橙色增添變化。

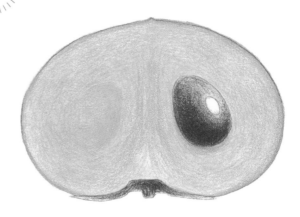

試塗看看

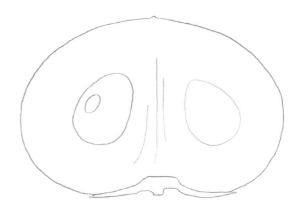

辣椒

使用的顏色
↓

 紅色

 橙色

 黃色

 綠色

 黃綠色

蒂頭和果實要分別使用紅色和綠色進行混色。紅色和綠色是互補色關係，算是容易混濁的搭配，但是將綠色疊在紅色上面時要將紅色塗深一點，而將紅色疊在綠色上面時則要將綠色塗深一點，利用這種調整來營造有深度的顏色。

1 將辣椒下方塗上紅色。靠近前面的部分要稍微塗深一點，越往上面顏色要越淺。

2 疊上橙色。

3 確實地疊上黃色。將色鉛筆握短一點，以畫圓方式且較強的力道去上色。

✋ 關鍵

在此確實地塗上黃色，就能在接下來塗上的紅色呈現出透明感。

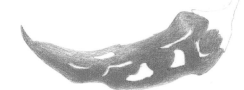

5 在陰暗面疊上綠色。握住色鉛筆後方，一邊觀察上色狀態一邊輕輕地上色。

4 靠近前面的部分以畫圓方式疊上紅色，直到呈現光澤感。高光要使用紅色薄塗。

✋ 關鍵

關鍵就是要在紅色塗得較深的區域疊色。紅色和綠色是互補色關係，所以理論上會變成黑色。紅色沒有塗深一點的話，顏色就會不鮮明。

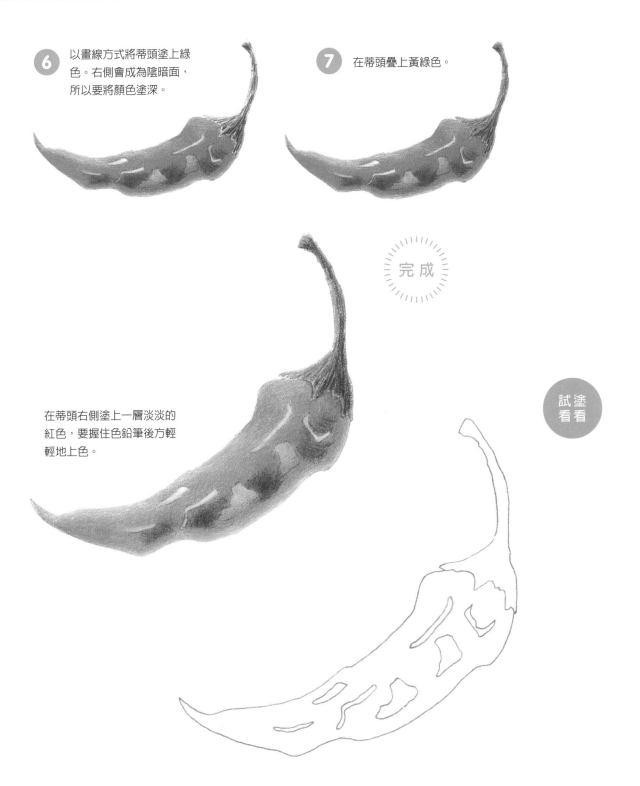

6 以畫線方式將蒂頭塗上綠色。右側會成為陰暗面，所以要將顏色塗深。

7 在蒂頭疊上黃綠色。

完成

在蒂頭右側塗上一層淡淡的紅色，要握住色鉛筆後方輕輕地上色。

試塗看看

麝香葡萄

↓

 黃綠色

 綠色

 淺藍色

 褐色

 紫色

帶有透明感的麝香葡萄上色時盡量不要疊色。果實要使用黃綠色、黃綠色＋淺藍色、黃綠色＋綠色塗成亮度不同的三顆果實。全部上色後，再以軟橡皮擦輕輕壓住紙張來營造高光。

1

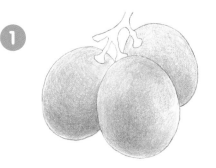

將果實塗上黃綠色。觀察各個果實的顏色平衡再將整體陸續上色，左邊要稍微深一點，正中央的要塗上正常的顏色，右邊則要稍微淺一點。

☝ **關鍵**

葡萄下方的顏色要塗深一點，往上則要塗成淺色，呈現出立體感。尤其是希望塗淺的區域，要握住色鉛筆後方以畫圓方式搭配輕柔的筆壓上色。

2

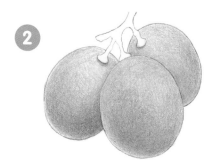

果實陰暗面部分要以畫圓方式搭配輕柔的筆壓上色，左邊要塗上綠色，正中央是淺藍色，右邊則再次使用黃綠色。

☝ **關鍵**

一開始先將正中央的葡萄上色，再將左右兩邊上色，會比較容易決定顏色。顏色不容易塗在黃綠色上面，所以要慢慢地疊色。

3

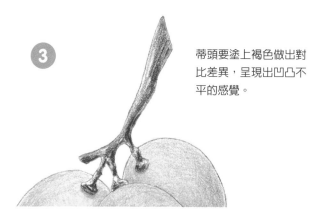

蒂頭要塗上褐色做出對比差異，呈現出凹凸不平的感覺。

4

在蒂頭疊上黃綠色。

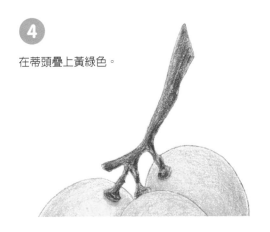

5

在蒂頭陰影部分
塗上紫色。

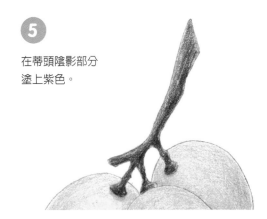

完 成

試塗
看看

最後使用軟橡皮擦輕
輕壓住紙張,營造出
果實的高光。

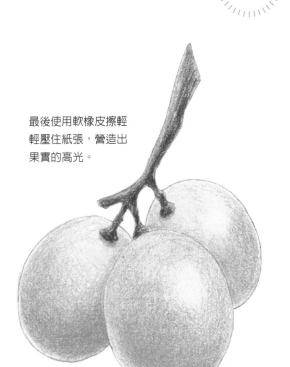

水果拼盤

使用的顏色
↓

黃色

淺橙色

黃綠色

褐色

黑色

桃色

紫色

紅色

橙色

香蕉、西洋梨和青蘋果使用的顏色幾乎一樣,但根據上色的深淺和順序,會營造出微妙不同的顏色。另外在西洋梨、青蘋果描繪圓點時,只在局部畫出圓點會比較相似。

香蕉要先將整體塗上黃色。成為陰暗面的下方要稍微塗深一點。

✋ **關鍵**

想將顏色塗深一點時,要短握色鉛筆。

在下方疊上較深的淺橙色,營造出陰影。在蒂頭疊上黃綠色,切口則塗上褐色。

西洋梨以畫圓方式塗上黃綠色後,再使用淺橙色重疊上色。蒂頭要以畫線方式塗上褐色和黑色,再以褐色加上小圓點。

右側要疊上黃綠色讓顏色變深。蒂頭要以畫線方式塗上褐色和黑色,再以褐色加上小圓點。

青蘋果要以畫圓方式將整體塗上淺橙色。

疊上黃色。在淺橙色疊上顏色後,就會形成協調的黃色。

✋ **關鍵**

已經先塗上淺橙色和黃色,所以不容易再塗上其他顏色,但一開始輕輕上色,接著再用力上色就能將顏色塗得很漂亮,不會出現顏色不均的情況。

水蜜桃要先以畫圓方式塗上淺橙色。中間的顏色要偏深，往周圍則要塗成淺色。凹陷處也要稍微塗深一點。

疊上桃色。從淺橙色塗得很深的區域開始上色，再往周圍上色。

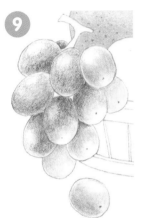

葡萄要以畫圓方式塗上紫色，並呈現出不同的深淺。從希望塗深的陰影區域開始上色，再往明亮處上色。也可以畫出黃綠色的葡萄。

關鍵

很難呈現深淺差異時，可以先塗上一層淡淡的顏色，再以棉花棒暈染開來，並反覆這樣的步驟。

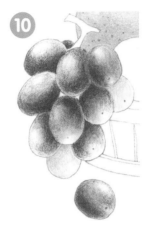

將葡萄顏色漸漸塗深。高光有稍微留白，但也可以使用軟橡皮擦輕壓將顏色擦掉。

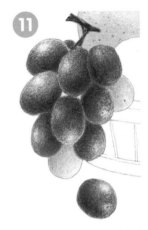

使用紅色慢慢地疊色，將顏色加深。黃綠色葡萄也要疊上一層淺淺的紅色，再將顏色暈染開來。將蒂頭塗上褐色和黑色。

蘋果要從蒂頭凹陷處的圓弧開始上色。從凹陷處往外塗上黃綠色，蘋果的紅色則要從上往下上色。右側的高光先留白。

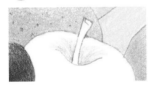

關鍵

上色時要從上往下順著蘋果的圓弧移動色鉛筆，將蘋果畫得圓圓的。

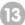

這裡同樣也要疊上橙色。反覆使用紅色和橙色，漸漸地處理成蘋果般的顏色。

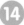

在整體疊上黃色，呈現出光澤感。色鉛筆握短一點並以稍微強勁的筆壓上色，再將蒂頭塗上褐色和黑色。

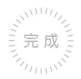

完成

使用褐色將籃子塗上木
紋，有厚度的部分要稍
微塗淺一點。

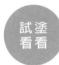

從哪裡開始上色？

思考方式很多元。第一種思考方式是從人物、玩偶、動物這些有臉的物件、作為主角的主要創作題材開始上色，這是配合主角再決定其他部分的傳統方法。

其他還有右撇子的話就從左上方開始上色（如果是左撇子就從右上方開始上色），以免手部弄髒紙面，或是從淺色區域開始上色的思考方式。如果目標是完成更加立體的作品，也可以先將整體的陰影上色。

至於各個部件，可以從陰暗區域往明亮區域上色，理由是因為色鉛筆下筆處（與紙張接觸的區域）的顏色容易變深。如果中央部分是明亮的花卉，就要從外往內側上色。

另外一個要注意的，就是不要一開始就把每個區域都塗得很完美，有時也會出現先塗的顏色因為塗上其他顏色而看起來很淺的「對比現象」。觀察整體同時反覆上色多次，最後進行重疊上色去襯托最暗的區域，就會營造出良好的平衡。

中央的兩個灰色深淺相同，卻因為周圍的顏色看起來不一樣。描繪著色畫時為了做出調整，之後要進行重疊上色並觀察顏色的平衡。

各種美食

什錦巧克力

- 淺橙色
- 褐色
- 黑色
- 桃色
- 紅色
- 紫色

明亮顏色和陰暗顏色相鄰時，要從明亮顏色的物件開始上色。此外，將黑色或紫色疊在褐色上面時，一開始要先將褐色塗得很深。

【白巧克力】

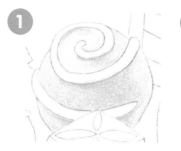

1 以畫圓方式塗上淺橙色。右下方的顏色要稍微塗深一點，越往左上方要越明亮，再將顏色暈染開來。

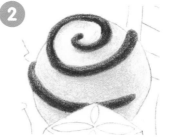

2 將巧克力塗上褐色，下方要塗成深色，上方則稍微塗淺一點。

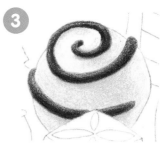

3 巧克力下面要疊上黑色作為陰影。找出小小的陰影吧！

【粉紅巧克力】

1 以畫圓方式塗上桃色，下方要塗成深色，並將上方塗亮一點。

2 疊上一層淡淡的淺橙色，反覆數次將顏色加深。

3 將白巧克力塗上淺橙色。只在下方上色，上方要留白。

4 將白巧克力的陰影塗上桃色。

【 心形巧克力 】

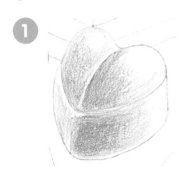

1 一開始薄薄地塗上一層紅色。靠近前面的部分要稍微塗深,往上則要塗成淺色。高光和側面連結後方的部分先留白。

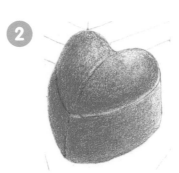

2 利用不同深淺的紅色來潤飾。將高光填滿顏色後,以軟橡皮擦輕拍紙面將顏色變淺。

【 牛奶巧克力 】

1 薄薄地塗上一層淺橙色。

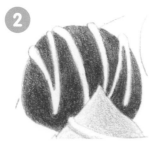

2 疊上褐色。顏色雖然不容易塗在淺橙色上面,但還是要慢慢地上色。

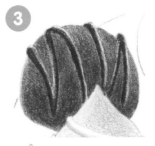

3 將淋在上面的巧克力塗上褐色。色鉛筆要握短一點,盡量壓在紙上將顏色塗深。

☝ **關鍵**

將成為高光的上方部分留白。白色能完美表現出巧克力的硬度。

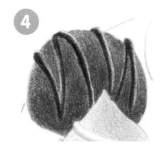

4 淋在上面的巧克力的下方要疊上紫色,色鉛筆要握短一點將顏色塗深。

【 有配料的巧克力 】

1 將配料塗上紅色。色鉛筆要握短一點用力地上色,處理成深色。上方區域要留白。

2 將巧克力部分塗上褐色。左右稍微塗淺一點的話,就能表現出圓潤度。在褐色塗得很深的區域疊上紫色。

【梯形巧克力】

使用的顏色

↓

 褐色

 紫色

淺橙色

 黑色

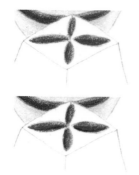

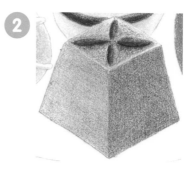

1

裝飾點綴的部分要塗上褐色，下面要塗深一點，上面則要塗上一層淡淡的顏色。在下方區域疊上紫色使顏色變暗。

2

塗上褐色並改變巧克力三個塊面的深淺。上面和側面相接的區域要稍微留白，營造出清晰的形體。

完成

將巧克力的陰影塗上紫色，再將盛裝的容器塗上黑色。想要突顯巧克力時，也可以只將側面上色。

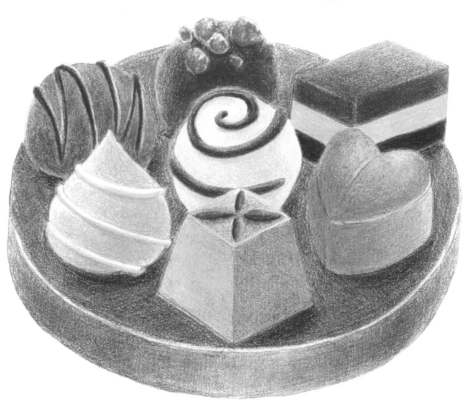

【三層巧克力】

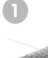
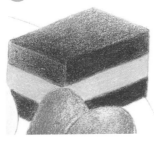

將中間部分塗上淺橙色，再用褐色將上下兩層的顏色塗深一點。上層的表面要塗上褐色，越往右邊顏色要越淺。

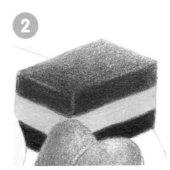

下層要疊上黑色，上層則要疊上紫色。

試塗看看

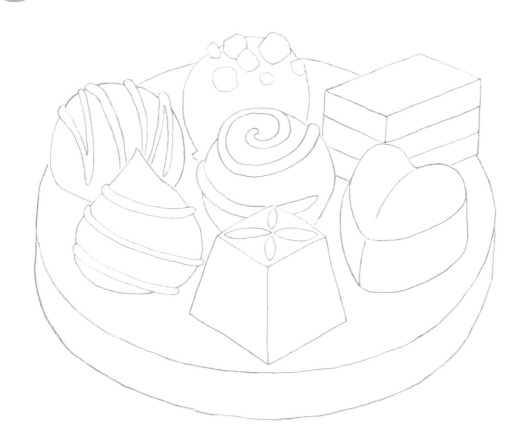

橙片巧克力

↓

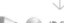

- 橙色
- 黃色
- 淺橙色
- 褐色
- 紫色

巧克力要薄薄地疊塗好幾次顏色,最後再以畫圓方式用力地上色,就會營造出光滑感。獨家秘訣就是疊上紫色將巧克力的顏色加深。

1

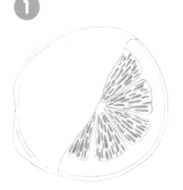

以畫線方式將柳橙的顆粒纖維塗上橙色。不要全部填滿顏色,要留下空隙。

2

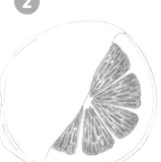

將整個柳橙塗上橙色。

3 以畫圓方式疊上黃色,在柳橙部分呈現出明亮感。另外在果皮內側薄薄地塗上黃色和淺橙色。

☝ **關鍵**

注意顏色不要塗太深!

4

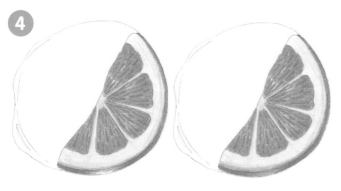

將果皮塗上橙色,接著再疊上黃色。

5

只有果皮靠近前面的部分要以畫圓點的方式塗上果皮的油胞(果皮的顆粒)。

6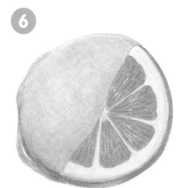

將巧克力薄薄地塗上一層淡淡的褐色。以單一方向慢慢小心地上色，再改變方向反覆上色，將顏色漸漸加深。

7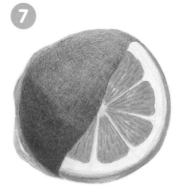

以畫圓方式用力地上色，呈現出光澤感。

8 靠近前面的部分要稍微塗深一點，往上則要塗淺一點，就能呈現出立體感。

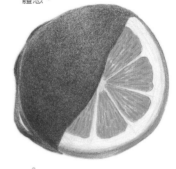

 關鍵

柳橙有厚度的部分和巧克力超出柳橙範圍的邊緣要稍微塗深一點。

完成 在顏色塗很深的部分疊上紫色，並在整體疊上一層淡淡的紫色，進行潤飾將顏色加深。

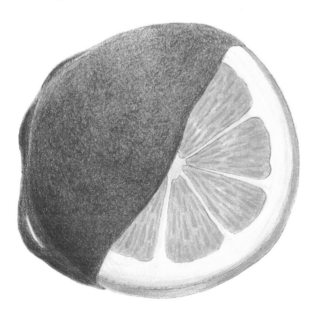

試塗看看

布丁

使用的顏色

↓

- 淺橙色
- 黃色
- 褐色
- 橙色
- 黑色
- 淺藍色
- 紫色

在表現布丁有光澤的表面時，要輕輕地塗上淺橙色和黃色來疊色。有光澤感的焦糖醬和銀色杯子則要將陰暗面的部分塗深一點，就能巧妙地表現出光線的方向。

1

將整個布丁塗上淺橙色。顏色不要完全一樣，形成陰暗面的部分（在此是左側）要稍微塗深一點。

2

疊上黃色，形成陰暗面的部分也使用黃色稍微塗深一點。可以用棉花棒進行暈染。

3

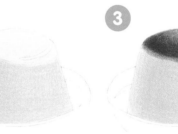

將焦糖醬塗上褐色，整體顏色不要完全一樣，靠近邊緣的部分要塗深一點。

4

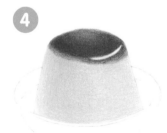

在焦糖醬疊上橙色，呈現出深度。布丁左側也稍微疊上一層淡淡的顏色，此時要握住色鉛筆後方輕輕地薄塗。

5

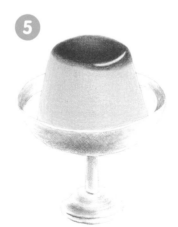

將杯子陰暗面部分塗上黑色。要握住色鉛筆後方，利用交叉線法進行薄塗。

6

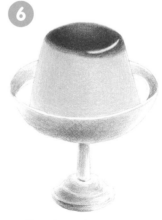

疊上淺藍色將黑色延伸開來，並將整個杯子塗上一層淡淡的顏色。

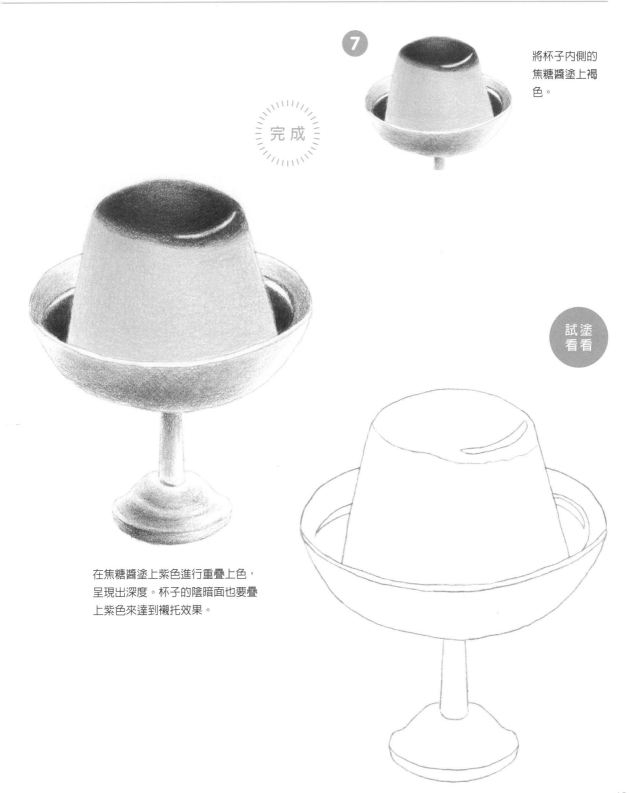

⑦　將杯子內側的
焦糖醬塗上褐
色。

完成

試塗
看看

在焦糖醬塗上紫色進行重疊上色，
呈現出深度。杯子的陰暗面也要疊
上紫色來達到襯托效果。

草莓蛋糕

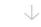 淺橙色

 褐色

 紅色

 橙色

 綠色

 黃綠色

 紫色

 黃色

蛋糕的海綿部分要使用多種顏色，並依序描繪出蛋糕本體的顏色、烤焦色和氣泡。白色鮮奶油只有陰影部分使用淺橙色來表現。

1

將鮮奶油塗上淺橙色。擠出來的鮮奶油要將形成陰影的區域稍微塗深一點，而往上的部分則要塗上一層淡淡的顏色。

2

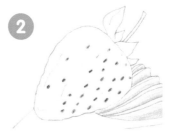

將配料的草莓籽塗上褐色。

3

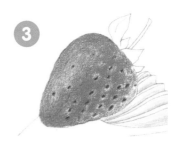

將草莓塗上紅色。下方和高光部分要稍微塗淺一點。

4

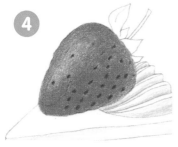

疊上橙色，將顏色加深處理成有光澤的印象。

5

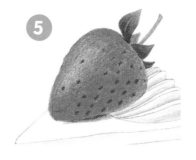

將草莓的蒂頭塗上綠色和黃綠色。再使用紫色和紅色在草莓的下方加上陰影。

6 海綿要以畫圓方式塗上淺橙色，處理成稍微粗糙一點的感覺，再以同樣方式塗上黃色來疊色。

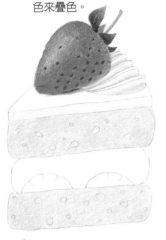

☝ **關鍵**

反覆進行數次的疊色，就會形成像海綿一樣的顏色。

7

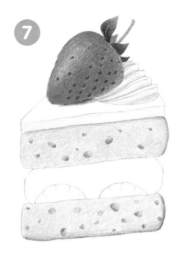

在海綿底部與側面塗上褐色，營造出烤焦色。使用褐色描繪輪廓線，往內側薄薄地塗上一層顏色再將顏色暈染開來。氣泡也要使用褐色薄塗。

8

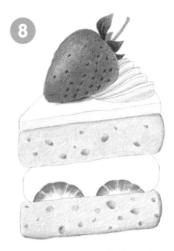

夾在鮮奶油中間的草莓要用紅色從上側往中間塗上放射狀線條。將兩個草莓同時上色吧！

完成

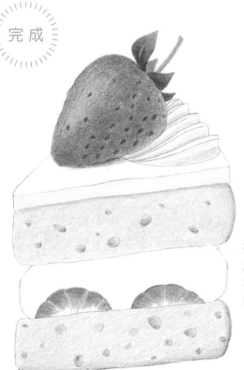

試塗看看

在草莓疊上一層淡淡的橙色再將顏色暈染開來。

杯子蛋糕

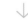 桃色

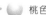 紅色

 橙色

 黃色

 黃綠色

 褐色

 淺橙色

 紫色

關鍵是要表現出平滑的鮮奶油，有厚度的白色部分要小心地進行留白處理。將靠近前面的部分顏色塗深，後面塗得較淺，營造出深淺差異就能產生遠近感。

1

將鮮奶油塗上桃色。以單一方向來上色，營造出深色區域和淺色區域。希望呈現出平滑效果，所以慢慢上色吧！

2

以畫圓方式將櫻桃塗上紅色，要讓上面變明亮。高光要留白。

3

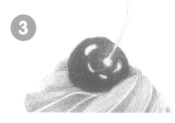

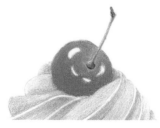

在櫻桃疊上橙色和黃色。疊上黃色時色鉛筆要握短一點，以畫圓方式搭配較強勁的力道上色，就能呈現出光澤。櫻桃梗要使用黃綠色上色，再疊上褐色。

☝ **關鍵**

櫻桃梗上色時不要超出範圍，看起來會比較新鮮。

4

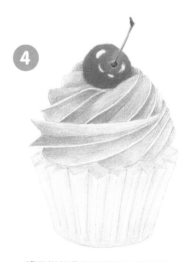

將蛋糕部分和杯子塗上淺橙色。杯子不要全部塗成一樣的深淺，要增添變化。

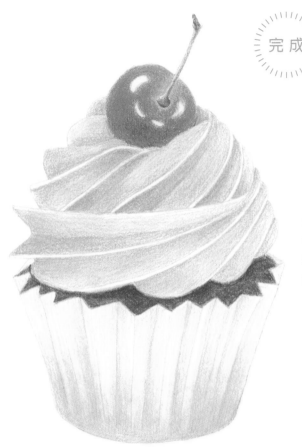

完成

關鍵

在鮮奶油下面以紫色加入淺淺的陰影。

在蛋糕部分和杯子疊上
褐色作為烤焦色。底部
稍微塗深一點,處理成
烘烤色。

試塗
看看

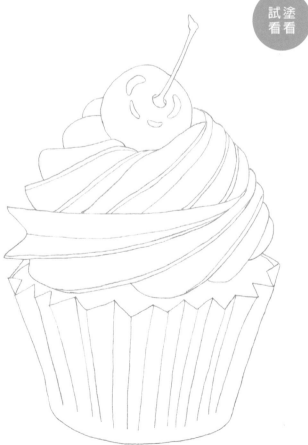

69

鬆餅

使用的顏色

↓

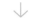 淺橙色

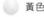 黃色

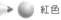 褐色

紅色

桃色

淺藍色

 紫色

藍色

黑色

橙色

糖漿要薄薄地塗上一層顏色再反覆進行暈染。可以使用棉花棒，但要避免用力摩擦。靠近前面的部分要以橙色塗深一點，往後方則要使用黃色讓顏色變深，這樣糖漿的光澤就能漂亮地呈現出來。

1

使用淺橙色將鮮奶油有厚度的部分、香蕉、草莓的陰影區域上色。在香蕉疊上黃色，中間要塗上些許褐色。

2

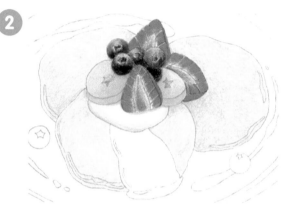

草莓和藍莓請參考Chapter 2（P38、42）上色。以畫圓方式將鬆餅塗上淺橙色。

3

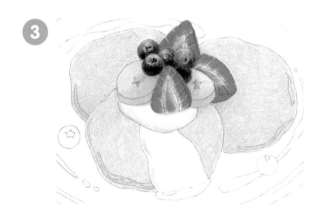

接著疊上黃色。

4

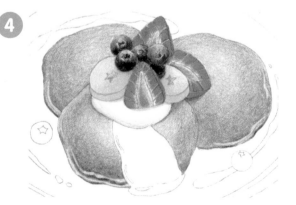

再以畫圓方式疊上褐色，邊緣的焦痕要稍微塗深一點。在一些地方疊上紫色，營造出深色的焦痕。

糖漿要使用橙色薄薄地塗上一層顏色再進行暈染，接著疊上黃色後再將顏色暈染開來。疊上褐色作為鬆餅顏色，但帶有烤焦色的邊緣要稍微塗深一點。

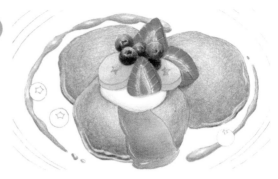

盤子的糖漿要塗上橙色讓下側顏色變深。疊上黃色塗深一點，再稍微留白處理成高光。

完 成

在糖漿再次疊上橙色，處理成鮮豔的顏色。將盤子的花紋塗上藍色，使用淺藍色將各個陰影上色，接著以紫色塗上鬆餅細緻的陰影來達到襯托效果。

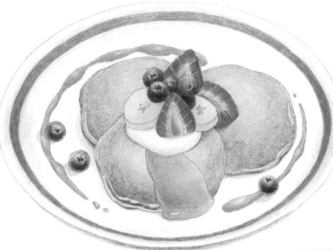

試塗看看

Lesson 27 抹茶百匯

使用的顏色

↓

- 淺橙色
- 黃綠色
- 綠色
- 褐色
- 紅色
- 黑色
- 淺藍色
- 紫色

綠色也有各種不同的綠色，在此就試著透過不同的深淺營造出好幾種綠色吧！玻璃杯裡的鮮奶油顏色要往兩端慢慢變淺，就能呈現出杯子的圓弧。

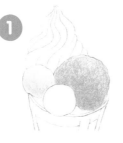

① 將白玉糰子塗上淺橙色再進行暈染。冰淇淋要以畫圓方式塗上黃綠色，從陰暗面形成的下方往上方上色讓顏色漸漸變淺。

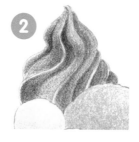

② 鮮奶油要塗上綠色並營造出深淺差異。順著輪廓線營造出留白，就會更像鮮奶油。

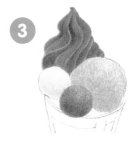

③ 在鮮奶油疊上黃綠色。綠色塗得很深的區域也要用黃綠色塗深一點，營造深淺差異呈現出立體感。抹茶口味的白玉糰子要以畫圓方式疊上綠色和黃綠色，接著在下方疊上一層淡淡的褐色。

④ 將杯子裡的鮮奶油塗上淺橙色。在左右兩邊薄薄地塗上一層顏色，就能表現出玻璃杯的圓弧。高光右側要塗得特別淺。這是玻璃杯裡面的通用畫法。

⑤ 將綠色的鮮奶油上色。使用綠色將底部稍微塗深一點，越往上面要越明亮。可以改變三層鮮奶油的顏色深淺。

⑥ 綠色的三層鮮奶油全都要疊上黃綠色。

紅豆餡要塗上褐色，營造出深淺變化來呈現凹凸感。疊上一層淡淡的紅色，打造出紅豆般的顏色。注意顏色不要塗得太深，同時一邊疊上黑色。

\☝ **關鍵** /

可以在上色時試著加強力道或放鬆輕塗，來表現凹凸感。

8 使用淺藍色描繪玻璃杯的輪廓線。玻璃杯杯底和底座要以暈染方式上色。

9 在玻璃杯底座和杯底塗上一層淡淡的黃綠色來表現倒映。

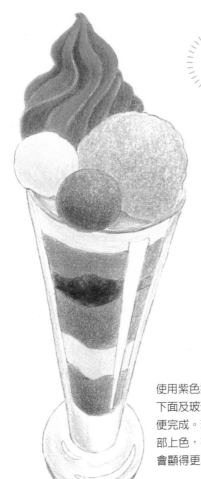

完 成

使用紫色塗上陰影，在底座下面及玻璃杯邊緣塗上紫色便完成。玻璃杯邊緣不要全部上色，在部分地方留白就會顯得更真實。

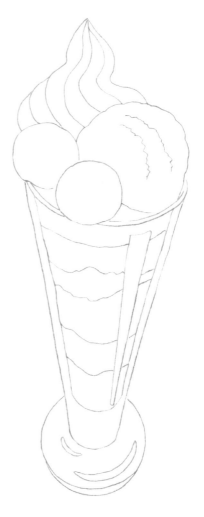

試塗看看

Lesson 28

四種餅乾

使用的顏色

↓

共同的餅乾本體顏色

 淺橙色

 黃色

 褐色

焦痕的顏色

 紫色

 黑色

糖霜的陰暗面

 淺藍色

果凍

 紅色

 橙色

在此收集了各種烘焙點心，餅乾本體的顏色是以畫圓方式將黃色疊在淺橙色上面。除了褐色之外，在局部疊上紫色和黑色，就能呈現出不同的烘烤色。

【奶油酥餅】

完 成

1 將餅乾的孔洞塗上褐色，再以畫圓方式將餅乾本體塗上淺橙色。四個邊角、靠近前面的部分要稍微塗深一點，孔洞周圍則要留白。

2 疊上黃色。

3 在餅乾烤焦色的部分塗上褐色。從餅乾邊角開始上色，往內側將顏色塗成淺色。最後使用淺橙色上色，像是要延伸褐色一樣讓顏色融為一體。

【薑餅人】

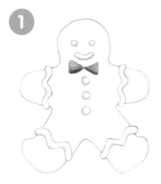

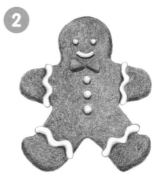

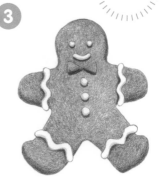

完 成

1 將糖霜的陰暗面塗上淺藍色。蝴蝶結要塗上紅色，在蝴蝶結的下方塗上紫色處理成陰暗面。

2 以畫圓方式塗上褐色，反覆上色數次將顏色加深。有厚度的部分和糖霜陰影部分要塗深一點。

3 有厚度的部分和糖霜陰影要疊上紫色，將顏色加深。

74

【 義式脆餅 】

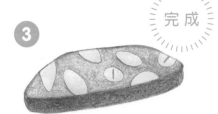

完 成

① 使用淺橙色將杏仁均勻上色。以畫圓方式將餅乾本體上色，並營造出顏色不均的效果。

② 餅乾本體一樣以畫圓方式疊上褐色。有厚度的部分要將餅乾的烘烤色稍微塗深一點，上面的輪廓線要描深一點作為烤焦色。

③ 有厚度的部分和邊緣要疊上紫色，將烤焦色加深。杏仁顏色看起來很淺，所以使用淺橙色、褐色和黃色薄薄地疊上一層來調整顏色。

【 俄式西餅 】

① 以畫圓方式將餅乾本體塗上淺橙色，同時營造出深淺差異，接著再疊上黃色。疊上數次淺橙色和黃色，就會營造出烘焙點心般的顏色。

② 烤焦色的部分要塗上褐色。以畫圓方式從顏色最深的區域開始上色，往周圍將顏色塗淺。

將果凍塗上紅色，要以畫圓方式從下方開始上色，上色時要意識到果凍的圓潤度。上方要塗淺一點處理成高光。

試塗看看

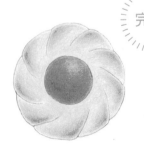

完 成

在果凍疊上橙色將顏色加深。餅乾本體的顏色看起來很淺，所以透過重疊上色來調整。

 關鍵

無法順利營造出高光時，就以軟橡皮擦輕拍來呈現高光。

兩種小蛋糕

使用的顏色

↓

共同的蛋糕本體顏色

○ 淺橙色

○ 黃色

● 褐色

● 紫

奇異果

● 綠色

○ 黃綠色

巴伐利亞奶凍、
草莓、芒果、果凍

● 桃色

● 紅色

● 橙色

● 黃色

○ 淺橙色

以畫圓方式使用淺橙色和黃色這兩種顏色來表現蛋糕海綿部分的質感。利用兩色反覆數次地塗上一層淡淡的顏色，就能形成自然的顏色。果凍要將表面暈染得淺淺的來表現透明感。

【瑞士捲】

1

將蛋糕本體塗上淺橙色和黃色。以畫圓方式進行數次疊色，處理成蛋糕般的顏色。

2

將蛋糕外側塗上褐色，往內側將顏色塗淺再進行暈染。草莓要從外往內以單一方向塗上紅色再將顏色暈染開來。

3

將奇異果塗上綠色，和草莓一樣從外側往內側以單一方向上色。

4

在奇異果疊上黃綠色，並以黑色將籽上色。另一個奇異果也以同樣方式上色。

5

將芒果塗上橙色和黃色。將顏色塗得很深直到出現光澤感，就會很像芒果。

完成

【 莓果塔 】

將兩層的巴伐利亞奶凍
塗上淺橙色和桃色。

將果凍塗上紅色,邊緣稍微留白,表
現出厚度。往上方要營造出明亮感,
右端則要留白處理成高光。

 關鍵

在此要疊上一層淺淺的顏色呈現出透
明感。可以使用棉花棒進行暈染。

完成

在果凍疊上橙色將顏色加深。將塔
皮塗上褐色,要以畫圓方式營造出
顏色不均的效果。

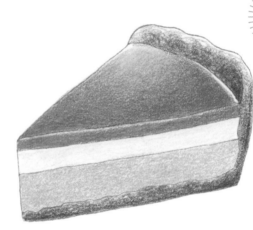

在塔皮下面和陰影
部分疊上紫色,將
褐色加深。

試塗
看看

甜甜圈套餐

使用的顏色

↓

 淺橙色

 黃色

 褐色

紫色

在此要練習四種甜甜圈的上色。甜甜圈本體全都以畫圓方式塗上淺橙色和黃色，再疊上褐色。要意識到各個甜甜圈的質感再分別上色。

【巧克力歐菲香】

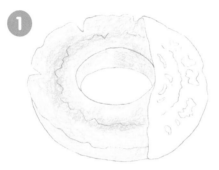

1

以畫出較大圓形的方式塗上淺橙色，同時營造出顏色不均的效果。邊角烤得脆脆的區域為了容易呈現烤焦色，要將顏色塗淺一點。

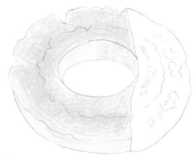

2 以畫圓方式疊上一層淡淡的黃色。一樣要在有烤焦色的區域塗上一層極淡的顏色。

☞ **關鍵**

要意識到脆脆的口感，有時要將筆壓變強。

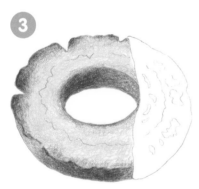

3

烤焦色要使用褐色，並以畫圓方式上色營造出顏色不均的效果。邊緣是有烤焦色的區域，所以要稍微塗深一點。

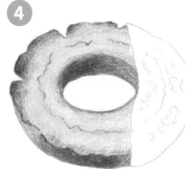

4

正中央凹陷區域要以褐色描繪。像是要模糊這個褐色線條一樣，塗上淺橙色進行重疊上色。

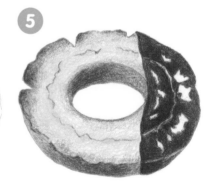

5

將巧克力塗上褐色。一開始要塗上一層淡淡的顏色，最後將色鉛筆握短一點來上色，直到出現光澤感。靠近前面的部分和隆起處要塗深一點。

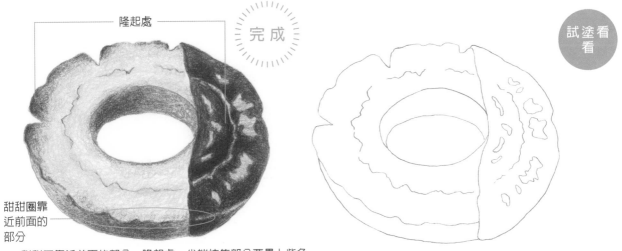

隆起處

完成

試塗看看

甜甜圈靠近前面的部分

甜甜圈靠近前面的部分、隆起處、尖端烤焦部分要疊上紫色。
使用褐色將巧克力部分的高光塗得淺淺的。

【法蘭奇甜甜】

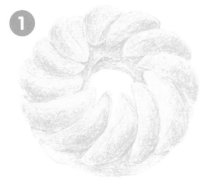

①

以畫圓方式塗上淺橙色，要意識到甜甜圈的鬆軟感輕輕地上色。有厚度的部分和陰暗面要稍微塗深一點。

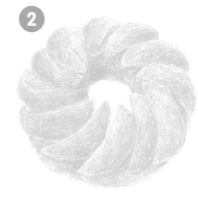

②

以畫圓方式疊上黃色。使用淺橙色和黃色來疊加顏色，並將顏色加深。要以較輕柔的筆壓上色，留下紙張的紋路。

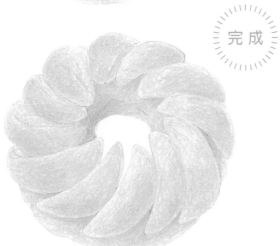

完成

使用褐色塗上陰影，有厚度的部分也要疊上一層淡淡的顏色。

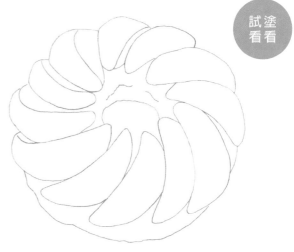

試塗看看

【草莓甜甜圈】

使用的顏色

↓

 淺橙色

黃色

 褐色

 桃色

紅色

綠色

 黃綠色

1

以畫圓方式塗上淺橙色。

2

以畫圓方式疊上黃色,接著再用褐色塗出烤焦色的部分。

3

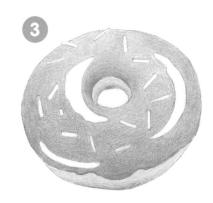

將草莓巧克力塗上桃色。一開始要塗上一層淡淡的顏色,漸漸將顏色加深。靠近前面的部分要塗深一點,往後面則要塗成淺色,呈現出立體感。

 關鍵

靠近前面的部分上色時要將色鉛筆握短一點。

將配料塗上紅色。使用桃色將高光塗得淺淺的。

完 成

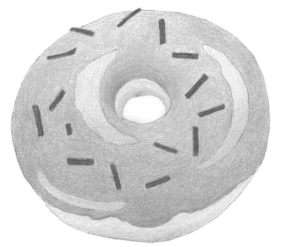

 試塗看看

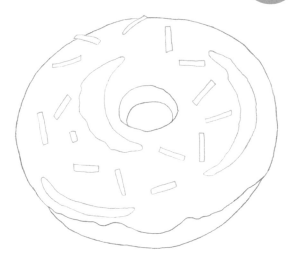

【 抹茶甜甜圈 】

① 疊上淺橙色和黃色將甜甜
圈本體上色。

② 要意識到一顆一顆小球的圓潤度,將
抹茶巧克力塗上綠色。靠近前面的部
分稍微塗深一點,另一側則稍微塗淺
一點。

參考P16的彩色小球,

\ 👆 關鍵 /

參考P16的彩色小球,
以畫圓方式上色來營造
圓球。先塗上一層淡淡
的顏色,再慢慢將顏色
加深。

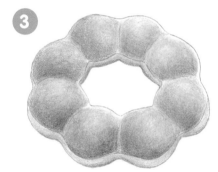

③ 以畫圓方式疊上淺橙色,將綠色
處理成稍微協調一點的顏色。

以畫圓方式塗上黃綠色來疊色。

完 成

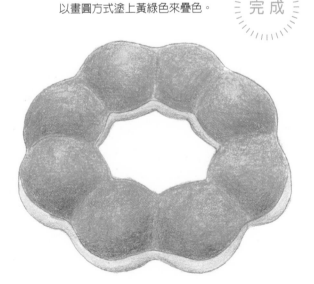

試塗
看看

可頌

使用的顏色
↓

- 淺橙色
- 黃色
- 褐色
- 紫色
- 黑色

> 要營造點心、麵包的顏色時，淺橙色會發揮很大的作用。改變顏色的深淺來打造各種不同的顏色吧！尤其是描繪可頌時，將層層堆疊區域的邊緣顏色塗深，就能表現出焦痕。

【可頌】

①

將整個可頌塗上淺橙色。

②

整體疊上黃色。

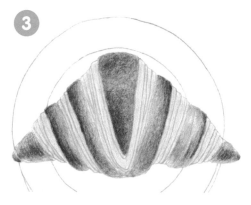

③

在可頌沒有層層堆疊的區域疊上褐色。可頌尖端會有焦痕，所以要將顏色塗深。

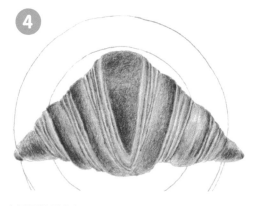

④

在層層堆疊的部分塗上褐色，不要全部上色，而是只在堆疊部分的邊緣塗上細細線條作為焦痕。

完 成

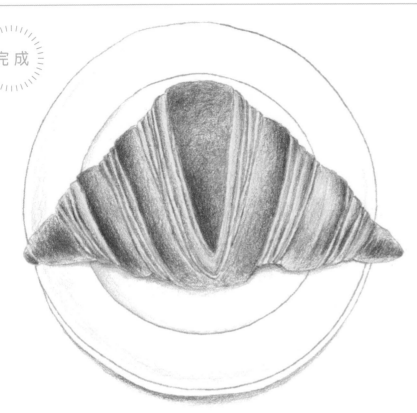

疊上紫色將烤焦色處理
成深色,只在可頌邊緣
的烤焦色部分疊色。可
頌下面和盤子的陰影要
以紫色和淺藍色上色。

試塗
看看

Lesson

32

披 薩

使用的顏色

↓

 淺橙色

 黃色

 褐色

 黑色

 橙色

 紅色

 綠色

黃綠色

以淺橙色將披薩本體上色後，要疊上褐色和黑色來營造焦痕，再潤飾收尾呈現出真實感。要讓披薩本體的顏色融為一體時，用棉花棒處理會比較簡單。

1

將披薩本體塗上淺橙色。起司有厚度的部分要用淺橙色薄塗，再疊上一層淡淡的黃色，並將顏色暈染開來。

 關鍵

披薩本體要以畫圓方式上色，營造出顏色不均的效果。焦痕部分要稍微塗深一點。

在焦痕疊上褐色，接著再塗上黑色。

疊上淡淡的褐色和黑色，讓焦痕和披薩融為一體。可以使用棉花棒進行暈染。

84

4

將醬汁部分塗上橙
色。先以畫圓方式
輕輕上色，接著再
慢慢加強筆壓。

👆 **關鍵**

成為起司陰影的區域顏色要塗深一點，與披薩
本體相接的區域要塗成淺色。關鍵就是要改變
顏色的深淺形成各種不同的顏色。

5

在醬汁部分疊上黃色。

6

在醬汁部分疊上紅色。成為起司陰影的區域要將
顏色疊深一點，營造出看起來很好吃的紅色。

7

羅勒要塗上綠色並營造出顏色不均的效
果，將色鉛筆握短一點就能塗成深色。

8

在羅勒疊上黃綠色。

9

橄欖要塗上黑色。有厚度的部分
要塗深一點，斷面顏色要比有厚
度的部分還要淺。

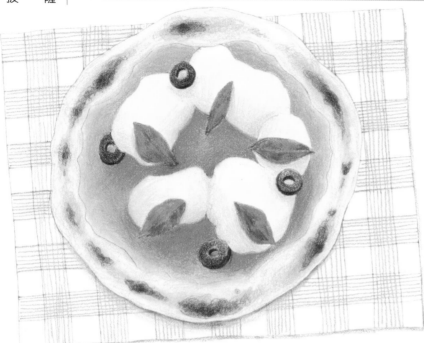

完 成

使用褐色和淺橙色將披
薩的陰影塗成淺色。陰
影要從正中央往左右擴
散。餐墊則以畫線方式
將花紋塗上褐色。

試塗
看看

花卉與植物

楓葉

使用的顏色

↓

● 橙色

● 黃色

● 黃綠色

● 紅色

沿著葉子的葉脈從粗的地方往細的地方、從內側往外描繪斜線，
就會形成葉子般的質感。一片葉子要分成三個區塊上色。

1

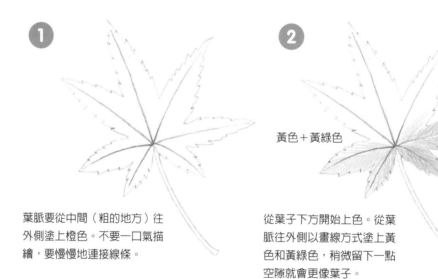

葉脈要從中間（粗的地方）往
外側塗上橙色。不要一口氣描
繪，要慢慢地連接線條。

2

黃色＋黃綠色

黃綠色

從葉子下方開始上色。從葉
脈往外側以畫線方式塗上黃
色和黃綠色，稍微留下一點
空隙就會更像葉子。

3

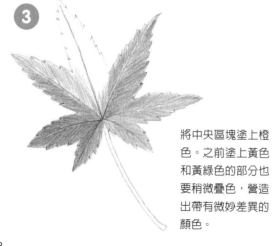

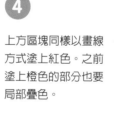

將中央區塊塗上橙
色。之前塗上黃色
和黃綠色的部分也
要稍微疊色，營造
出帶有微妙差異的
顏色。

4

上方區塊同樣以畫線
方式塗上紅色。之前
塗上橙色的部分也要
局部疊色。

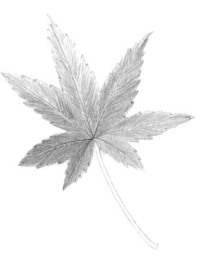

5

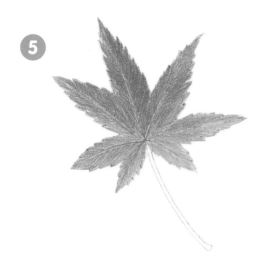

反覆塗上紅色和橙色，漸漸地將顏色加深。因為對比效果（請參照P56）的緣故，黃綠色看起來很淺，所以這部分也要疊色。

\✋ **關鍵** /

紅色色鉛筆的粉末容易弄髒紙張，所以上色時要常常以刷子掃掉，或是用軟橡皮擦將粉末擦掉。

使用紅色在一些地方描繪出鋸齒狀的輪廓線，讓形體更加清晰，再將葉柄塗上紅色。

完成

試塗看看

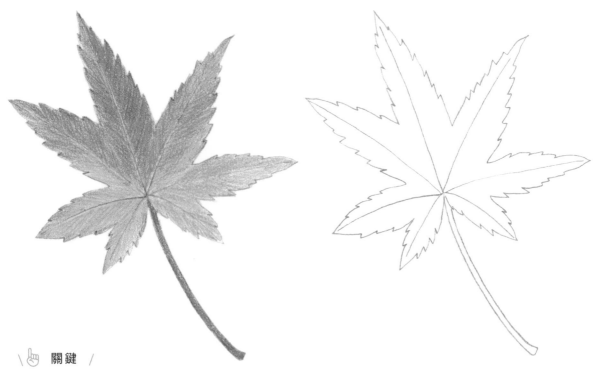

\✋ **關鍵** /

所有輪廓線都描繪出來的話會不自然，所以在一些地方上色即可。

兩種葉子

使用的顏色
↓

銀杏

黃色
黃綠色
淺橙色
橙色

白楊

褐色
黃色
黃綠色
綠色
黑色

試著替銀杏和白楊這兩種葉子上色吧！兩種葉子的底色都是黃色，銀杏要處理成鮮豔的橙色系顏色，白楊要使用褐色、黑色和綠色上色讓顏色變得不鮮明，同時營造成深色色調。

【銀杏】

1

沿著葉脈將整體塗上黃色並做出對比差異。再以黃綠色在葉子根部疊色。

☝ **關鍵**

疊上黃綠色時要握住色鉛筆後方，以輕柔的筆壓從內側往外側上色。

2

從葉子外側往內側塗上淺橙色營造出淺色漸層，增添顏色的微妙差異（馬上將橙色疊在黃色上面的話，顏色很容易變深，所以要先塗上淺橙色）。

完成

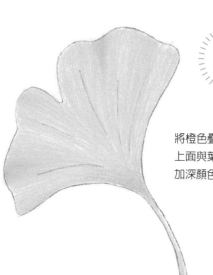

將橙色疊在淺橙色上面與葉柄前端，加深顏色。

試塗看看

【白楊】

❶ 將葉脈和葉柄單側塗上褐色。
在整片葉子和葉柄疊上黃色，
並在幾個地方塗上黃綠色。

👆 **關鍵**

只在葉柄單側塗上褐色就能呈
現出立體感。

❷ 蟲蛀的孔洞周圍、葉子尖
端、外側和點點部分要使
用褐色疊色。要改變顏色
的深淺，不要使用同一種
色調。葉子的鋸齒狀要稍
微塗深一點。

❸ 疊上綠色，將顏色加深。
除了塗上黃綠色的部分，
褐色部分也要疊上一點綠
色，營造出深色。

完成

蟲蛀孔洞周圍、葉子尖端等區
域要以黑色輕輕疊色，局部加
深顏色來達到襯托效果。

試塗看看

牽牛花

↓

 黃色

 藍色

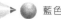 淺藍色

 黃綠色

 綠色

花瓣要使用藍色和水藍色上色，要讓靠近前面的部分顏色變深。兩片葉子都要使用黃色和黃綠色重疊上色，但是要改變顏色深淺並混色營造出不同的顏色。

1

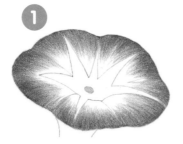

將花蕊塗上黃色。以單一方向將花瓣塗上藍色，營造出顏色是從外側往內側變淺的漸層效果。

2

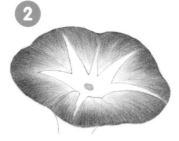

在花瓣疊上淺藍色。從外側往內側上色，範圍要比之前塗上藍色的部分還要長一點。

👆 **關鍵**

如果出現顏色不均的情況，可以用棉花棒將顏色暈染開來。

3

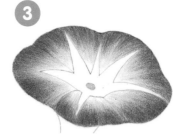

在花瓣再次疊上藍色營造出深藍色。在淺藍色上面疊色後就會形成有透明感的藍色。

4

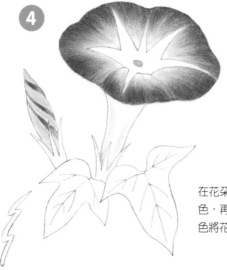

在花朵下面塗上淺藍色，再以藍色和淺藍色將花苞上色。

5

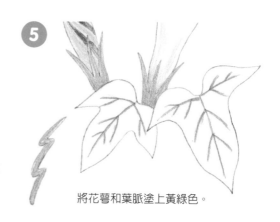

將花萼和葉脈塗上黃綠色。

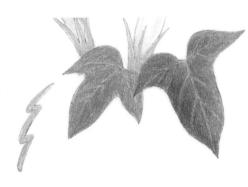

6

將葉子塗上綠色，兩片葉
子要改變顏色深淺。即使
是一片葉子，也可以改變
上側和下側的深淺。

完 成

試塗
看看

疊上數次黃綠色和綠色營造
成深色，花萼和藤蔓也要疊
上綠色。

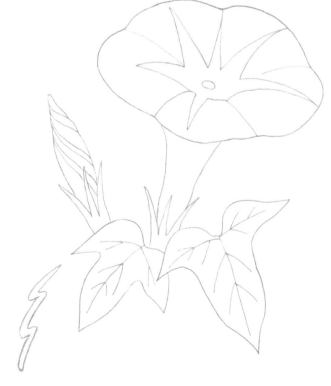

Lesson 36

三色堇

使用的顏色

↓

淺橙色

橙色

黃色

綠色

紫色

紅色

藍色

淺藍色

黃綠色

褐色

三色堇要在花瓣進行各種混色來完成。兩朵花的顏色要改成紅色系和藍色系。為了避免葉子出現單調感，訣竅就是要分別慢慢地改變顏色。

1

為了在黃色花瓣增添變化，使用淺橙色和橙色作為底色塗上一層淡淡的顏色。

2

在花瓣分別疊上黃色。從中央往外以單一方向上色。

3

花朵的中心要塗上綠色。上面的花瓣從中心往外以單一方向塗上紫色。邊緣要留白。

4

在其中一朵花疊上紅色，另一朵則是疊上藍色和淺藍色。在左邊花瓣上些許橙色，使用紫色替兩朵花的紋路上色。

5 花苞要塗上紫色和藍色。

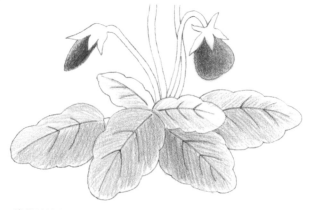

6 將葉脈塗上綠色後，從葉脈往外側以單一方向將葉子上色。下方要塗深一點，改變每片葉子的顏色深淺。

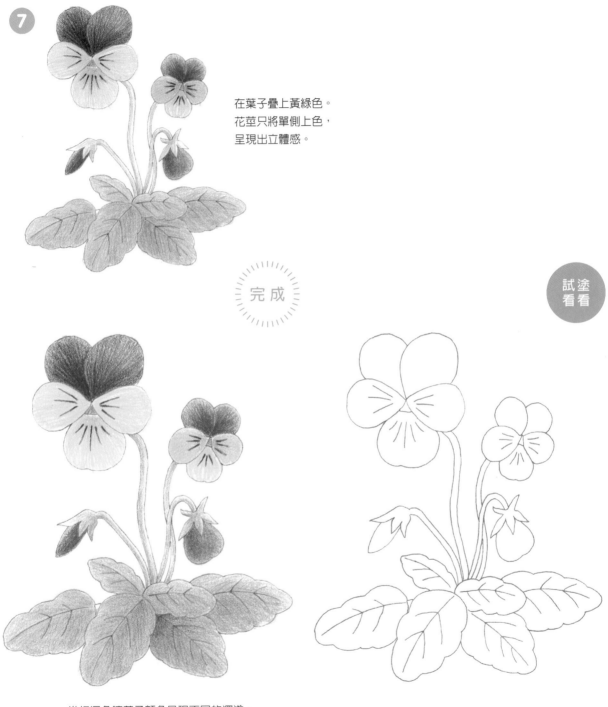

7

在葉子疊上黃綠色。
花莖只將單側上色，
呈現出立體感。

完成

試塗
看看

進行混色讓葉子顏色呈現不同的深淺。
要將顏色變暗時就疊上紫色、藍色、褐
色和橙色，明亮的葉子則要疊上黃色。

向日葵

使用的顏色
↓
- 黃色
- 橙色
- 褐色
- 黑色
- 綠色
- 黃綠色

> 向日葵的花瓣要使用黃色營造深淺差異，上色後再使用橙色進行重疊上色。黃色塗得深一點，其他顏色就不容易顯色。在此要塗深一點，橙色則是輕輕地疊色。

1

將花瓣塗上黃色。從花蕊往花瓣尖端以單一方向上色，要意識到花瓣的方向來移動色鉛筆。靠近花蕊的地方要塗深一點。

2

在花瓣重疊區域、花瓣的紋理使用橙色塗上陰影。訣竅是要握住色鉛筆後方輕輕地上色。

3

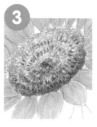

花蕊上色時要沿著種子以畫線方式將褐色稍微塗深一點，再以畫圓方式將整個花蕊上色。靠近前面的部分稍微塗深一點，就能呈現花蕊的立體感。疊上黑色將顏色加深，上色方法和褐色一樣。

4

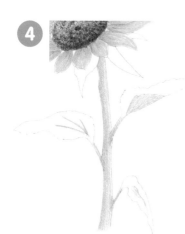

將花莖、葉子、葉脈塗上黃綠色。花莖部分在形成陰暗面的地方要稍微塗深一點。

5

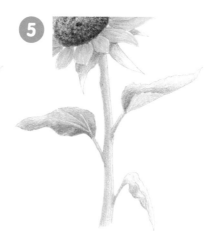

在葉子疊上綠色。花萼、葉子的陰影等部位要稍微塗深，再往尖端塗淺一點。

6

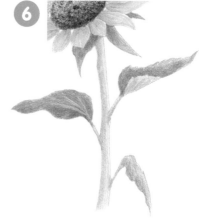

像是要延伸葉子的綠色一樣以黃綠色上色。葉子背面要以畫線方式塗出葉脈。

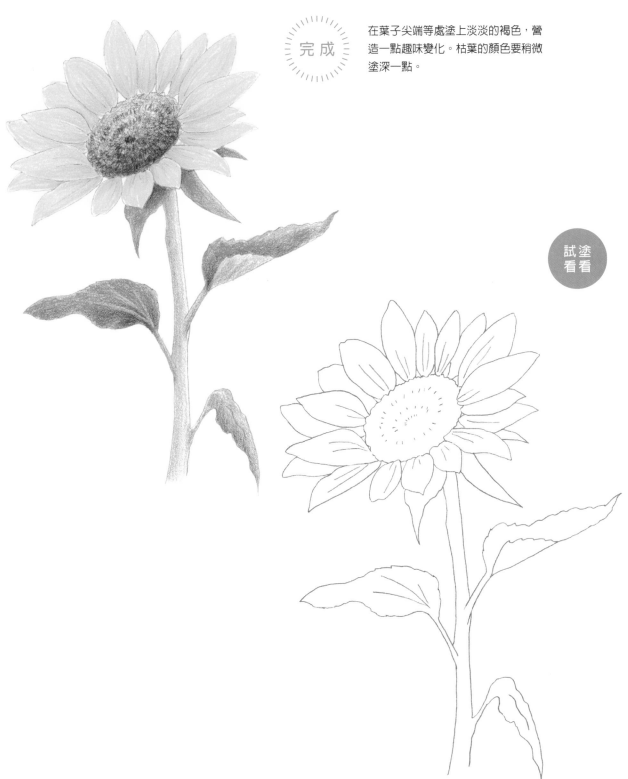

完成

在葉子尖端等處塗上淡淡的褐色，營造一點趣味變化。枯葉的顏色要稍微塗深一點。

試塗
看看

多肉植物

使用的顏色

↓

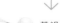 黃綠色

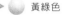 桃色

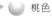 淺橙色

 淺藍色

 綠色

 褐色

 黑色

多肉的黃綠色部分要從根部往尖端上色，淺橙色部分則要從外側往根部上色，並稍微疊色。這個混色會形成顏色不鮮明的組合，但讓顏色有點不鮮明，就是看起來很真實的訣竅。

1

從根部往尖端以單一方向將多肉的葉子塗上黃綠色。

 關鍵

根部要塗深，尖端則要營造出接近白色的漸層效果。

2

在葉子尖端塗上桃色。從邊緣往根部以單一方向上色。

3

像是要延伸桃色一樣，以單一方向塗上淺橙色。

4

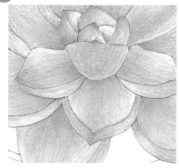

使用淺藍色將葉子的輪廓、因葉子重疊而形成的陰影上色。靠近前面的部分要稍微塗深一點。

5

在尖端疊上桃色讓葉子樣貌更加清晰。

6

將容器塗上綠色。以畫圓方式將靠近前面的部分稍微塗深，往兩端的部分則要塗成淺色。

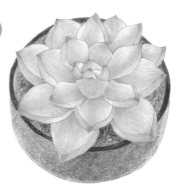

將土的部分塗上褐色。以
畫出較大圓形的方式來上
色,盡量呈現出顏色不均
的效果。

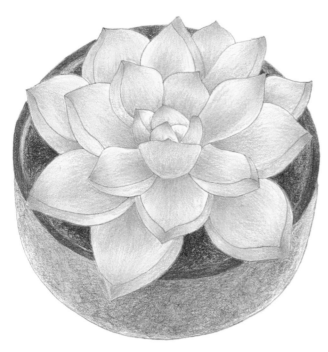

以畫圓方式將黑色疊在褐
色上面,加入黑色後就能
襯托整體。

試塗
看看

玫瑰

使用的顏色
↓
桃色
橙色
紅色
淺橙色
黃綠色
綠色
褐色
紫色

使用桃色、橙色來營造花朵的顏色,再以紅色呈現出立體感,並用淺橙色營造整體感完成作品。帶有透明感的玫瑰在上色時不要塗到花瓣的尖端,要往尖端進行暈染。

1
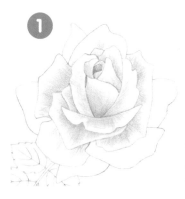
將花瓣塗上桃色。從形成陰影的內側往花瓣尖端上色,尖端要稍微留白。

2
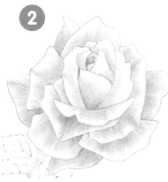
進行漸層上色讓尖端顏色變淺。可以使用棉花棒將顏色暈染開來。

3
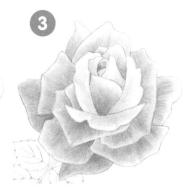
以橙色從花瓣重疊的內側往尖端疊色,再將顏色暈染開來。

\☝ 關鍵 /
靠近前面的花瓣要稍微塗深一點,彎曲的花瓣要塗成很淺的顏色。

4
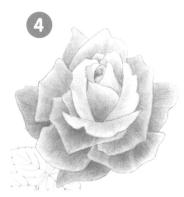
靠近前面花瓣的重疊部分塗上紅色,往尖端進行暈染。

5
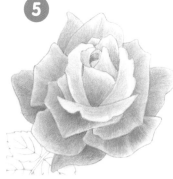
在花瓣疊上一層淡淡的淺橙色,營造出溫暖的粉紅色。握住色鉛筆後方,像是要將顏色輕輕混色一樣以畫圓方式上色。

6
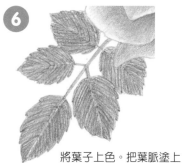
將葉子上色。把葉脈塗上黃綠色,再以畫線方式從內側往邊緣以單一方向塗上綠色。

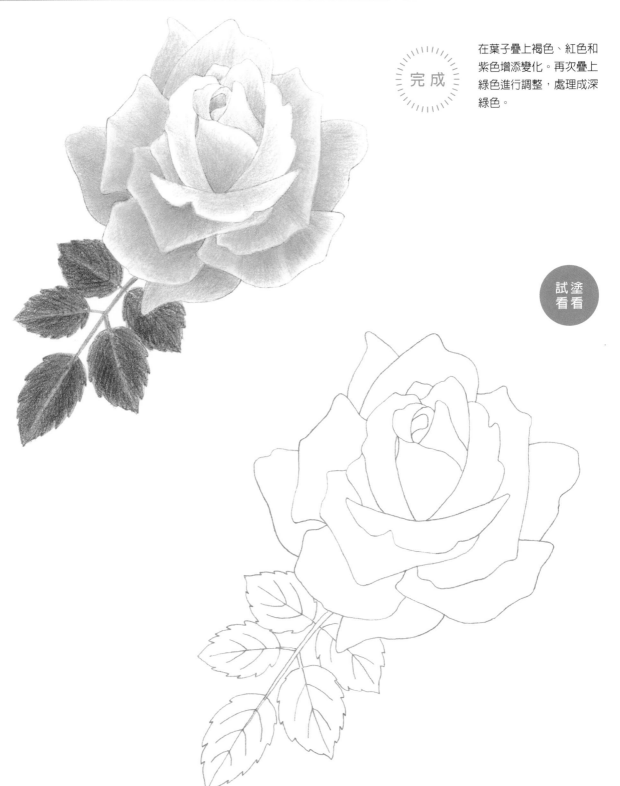

完成

在葉子疊上褐色、紅色和
紫色增添變化。再次疊上
綠色進行調整,處理成深
綠色。

塗試
看看

歐洲銀蓮花與桔梗

使用的顏色
↓

歐洲銀蓮花

 藍色

淺藍色

紫色

黑色

綠色

黃綠色

桔梗

淺橙色

紫色

藍色

綠色

黃綠色

要將歐洲銀蓮花和桔梗的花瓣上色時，基本上都要以單一方向移動色鉛筆，從深色部分往淺色部分上色。而且為了呈現透明感，還要營造出漸層效果。

【歐洲銀蓮花】

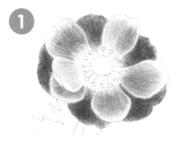

1 將花瓣塗上藍色。希望將中間處理成白色，所以從花瓣輪廓往內側移動色鉛筆。

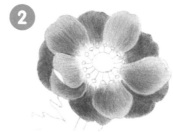

2 疊上淺藍色。和藍色一樣從外往內側上色。花瓣重疊的區域要用藍色塗上細細的陰影。

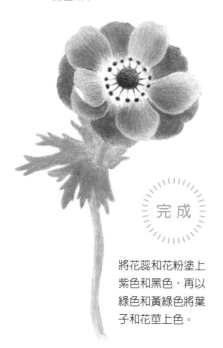

完成

將花蕊和花粉塗上紫色和黑色，再以綠色和黃綠色將葉子和花莖上色。

試塗看看

【桔梗】

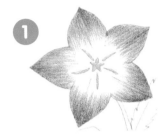

1 將雌蕊和雄蕊塗上淺橙色。從輪廓往內側以單一方向塗上紫色來營造漸層效果。中間要留白。

2 在紫色上面塗上藍色進行重疊上色。

3 像是要將顏色擴散到先前留白的中間部分一樣,使用兩色薄塗再將顏色暈染開來,可以使用棉花棒。

完成

試塗看看

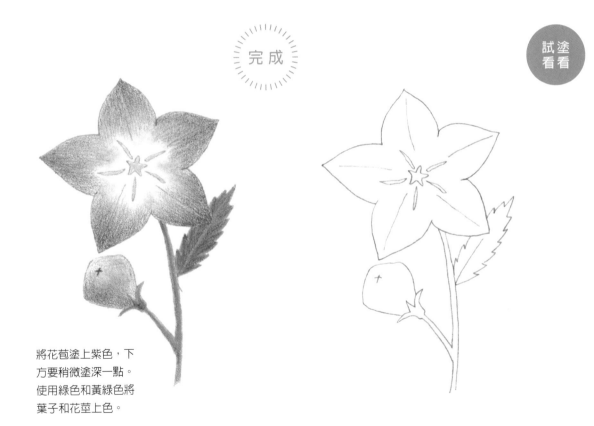

將花苞塗上紫色,下方要稍微塗深一點。使用綠色和黃綠色將葉子和花莖上色。

幸運草與鬱金香

幸運草

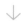 黃色

綠色

黃綠色

鬱金香

黃色

橙色

綠色

黃綠色

藍色

將幸運草上色時要留意一個規則，就是要從內側往外側上色。鬱金香花瓣尖端的黃色要從上往下上色，橙色則是由下往上以單一方向上色。

【幸運草】

1

只在花紋部分將黃色塗得很深。

2

葉子要意識到葉脈的存在，從內往外以單一方向塗上綠色。從葉子的正中央附近開始上色，會比較容易上色。

3

在整體疊上黃綠色，接著在一些地方疊上綠色，增添變化。

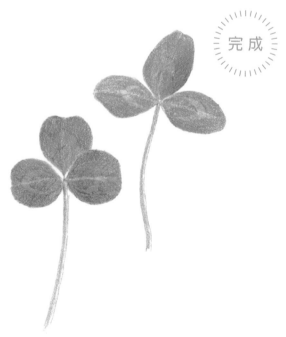

完成

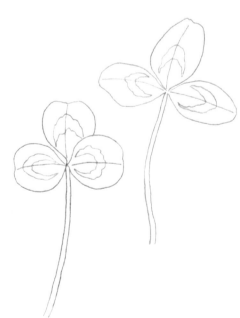

試塗看看

【鬱金香】

在花瓣塗上黃色。從尖端往內側以單一方向上色，營造出漸層效果。接著以同樣方式從花瓣下方往上疊上橙色。

使用綠色和黃綠色將葉子和花莖上色。葉子要從下往上上色，使用藍色將葉子的陰暗面上色。

完成

試塗看看

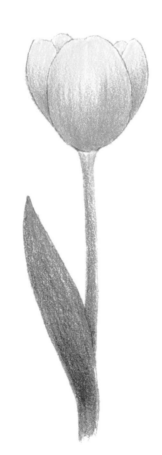

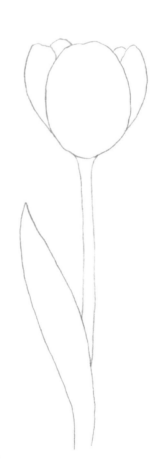

聖誕花圈

使用的顏色

↓

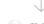

- 黃色
- 紅色
- 褐色
- 黑色
- 綠色
- 黃綠色
- 淺藍色
- 藍色
- 紫色
- 橙色

以綠色葉子搭配紅色果實作為重點色的花圈，要使用大量色調的紅色和綠色來完成上色。細小部件要時常將色鉛筆削尖，以尖銳的筆芯上色。

1

為了營造出明亮的紅色，使用黃色將柊樹的果實塗上底色後，再疊上紅色。要透過留白來打造高光。

\ ☝ **關鍵** /

紅色要以較強勁的筆壓搭配畫圓方式上色。

2

將松果塗上褐色，並在空隙疊上黑色和褐色。

3

右邊的松果要用黑色描線，並將整體塗上褐色。左側要稍微塗深一點，接著以畫圓方式將整體塗上綠色，將顏色加深。

4 柊樹葉子要用黃綠色將葉脈上色，再將葉子塗上綠色。將整體塗上一層淡淡的顏色後，在上方光線照射的區域塗上淺藍色，其他部分則使用綠色塗深一點。

\ ☝ **關鍵** /

想在葉子營造出光滑感，要將筆壓增強，像是要填補紙張紋路一樣去上色。一開始使用輕柔的筆壓畫出淡淡的顏色，再漸漸加強筆壓將顏色塗深。

5

疊上藍色和紫色，營造出深綠色。大力地上色直到看不到紙張的紋路。右上方的柊樹也是一樣的畫法。

\ ☝ **關鍵** /

在綠色很淺的狀態下疊色的話，就會變成藍色或紫色的葉子，所以要確實地塗上綠色。

將玫瑰果上色。為了增添變化，果實要先以黃色、橙色、褐色塗上底色，葉子則要以褐色塗上底色。

在果實疊上紅色，葉子則是疊上黃綠色和綠色。

將花莖塗上褐色，其他部分則以褐色、黑色和綠色上色。因為是細小部件，所以要將色鉛筆的筆芯削尖再上色。

將槲寄生的葉子塗上綠色。大片葉子要塗深一點，越小的葉子要塗得越淺。

將花莖塗上綠色，接著在葉子疊上黃綠色。將果實塗上紅色，上方要稍微留白處理成高光。

這是到此為止的整體畫面。

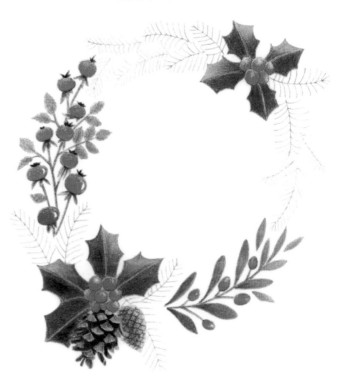

⑪

日本冷杉的葉子要塗上綠色，樹枝則是塗上褐色。

👆 **關鍵**

如果顏色塗太淺，之後疊上綠色時就會看不到，所以要特別注意。

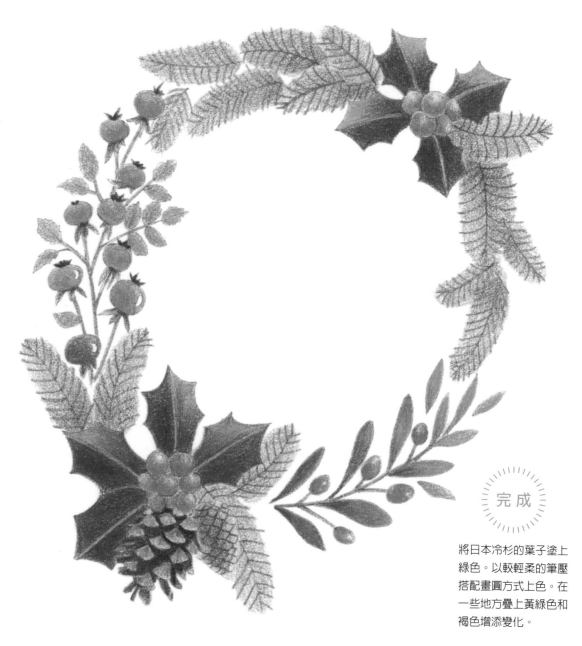

完成

將日本冷杉的葉子塗上綠色。以較輕柔的筆壓搭配畫圓方式上色。在一些地方疊上黃綠色和褐色增添變化。

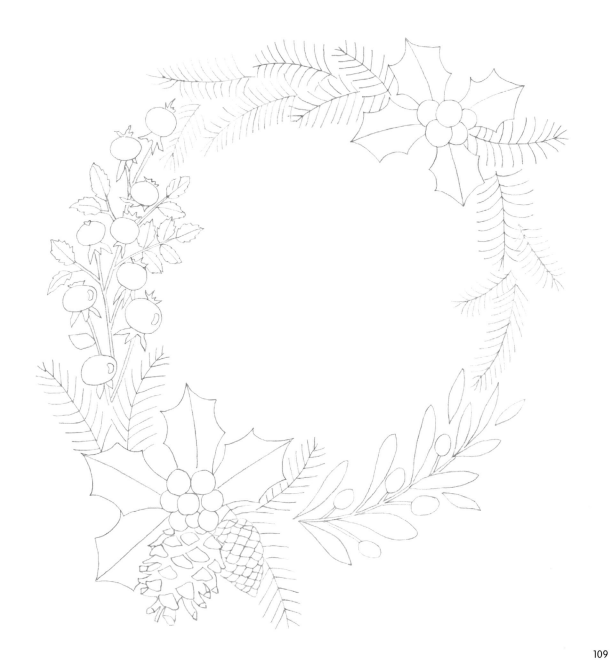

玻璃杯花束

使用的顏色

↓

- 黃色
- 橙色
- 黃綠色
- 桃色
- 淺藍色
- 紫色
- 藍色
- 淺橙色
- 褐色
- 紅色
- 綠色

因為有許多花卉和葉子，所以這是會讓人煩惱要從哪裡開始上色的創作題材。上色時要一邊意識到距離感，然後一邊決定顏色的深淺。基本上要先塗上容易髒掉的顏色，但也可以根據慣用手的不同，從容易描繪的位置開始上色。

1

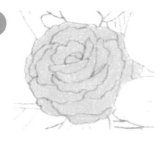

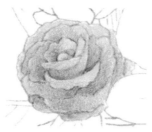

一開始將整朵玫瑰塗上黃色後，在一些地方塗上橙色進行重疊上色，呈現出陰影。

2

將粉紅色的大波斯菊上色。一開始先將花蕊塗上黃色，盛開的花朵花蕊下方要疊上橙色，剛開的花朵要在花蕊上方疊上黃綠色。

3

將花瓣塗上桃色。兩朵花的顏色深淺度要不一樣，剛開的花朵花瓣要塗深一點。沿著花瓣形體從內往外來移動色鉛筆。

4

鐵線蓮要使用黃綠色來塗出花瓣的厚度。將花蕊塗上黃色，並沿著花瓣彎曲的形體在花瓣內側塗上淺藍色。花瓣的外側要從花莖方向往尖端塗上紫色。

5

在花瓣外側和內側疊上藍色，將顏色加深。花莖和花苞要塗上黃綠色。

6

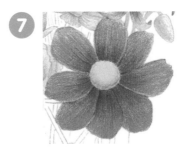 **7**

 8

☝ **關鍵**

要從中間往外側
以單一方向上色
形成漸層效果。

紅色大波斯菊的花蕊要塗上黃色，之後在下方疊上橙色，呈現出立體感。使用褐色將花瓣塗上底色，陰影要塗深一點，並且要營造出細細的線條感。

從中間往外側以單一方向疊上紅色，花瓣重疊區域要和褐色一樣塗得很深。

尤加利要使用淺橙色塗上底色。接下來要塗的顏色不容易上色，但會形成有點不明顯且協調的綠色。

9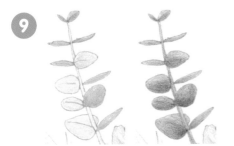

 10

 11

在兩旁的葉子疊上黃綠色，再疊上綠色。尤加利在花束中處於最遠的地方，所以顏色不要塗太深。

靠近前面的葉子使用黃綠色將葉脈塗深後，將整個葉子塗上淡淡的底色。

沿著葉脈往外側塗上綠色。這裡也要意識到遠近感，靠近前面的右側葉子要稍微塗深，左側葉子稍微塗淺一點。疊上褐色將顏色加深。

12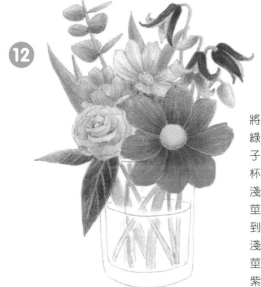

將剩下的葉子塗上黃綠色。玻璃杯外的葉子要塗成深色，玻璃杯裡的花莖要稍微塗淺一點，在水裡的花莖是透過玻璃和水看到的，所以要塗得更淺一點。在葉子、花莖和花苞塗上褐色和紫色增添變化。

13 玻璃杯底部和水要以淺藍色上色，底部稍微留白呈現出透明感。水的部分不用避開花莖區域，全部都要上色。

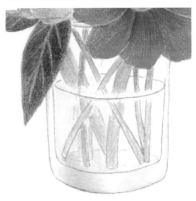

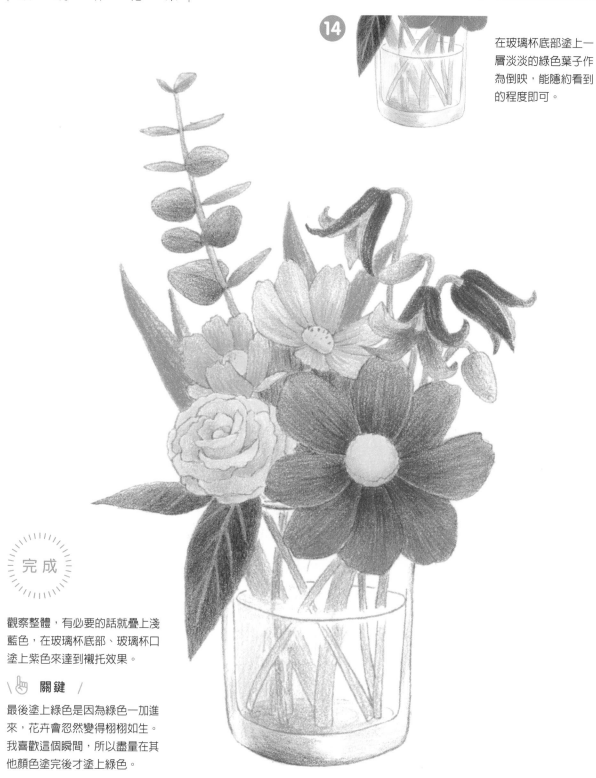

14 在玻璃杯底部塗上一
層淡淡的綠色葉子作
為倒映，能隱約看到
的程度即可。

完 成

觀察整體，有必要的話就疊上淺
藍色，在玻璃杯底部、玻璃杯口
塗上紫色來達到襯托效果。

\☝ **關鍵** /

最後塗上綠色是因為綠色一加進
來，花卉會忽然變得栩栩如生。
我喜歡這個瞬間，所以盡量在其
他顏色塗完後才塗上綠色。

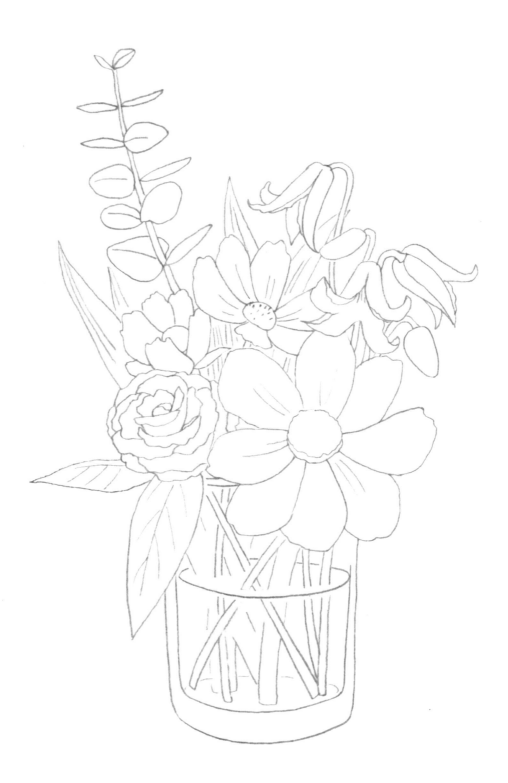

盆栽

使用的顏色
↓

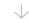 黃色

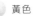 黃綠色

 淺橙色

 橙色

 紅色

 黃綠色

 綠色

 藍色

 褐色

 紫色

 黑色

雖然使用的顏色相同，但要透過線條的強弱、重疊上色，分別塗出黃色、橙色和紅色的三種顏色的花卉。最後在葉子塗上較深的黃色，就能在葉子呈現光澤感。

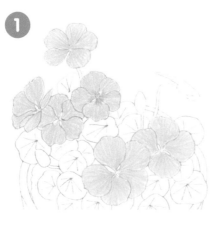

① 使用黃色將花朵塗上底色。從中間往外以單一方向上色。黃色花朵的中間要塗上黃綠色。

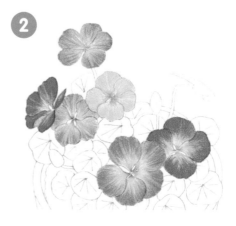

② 在黃色花朵疊上淺橙色，其他花朵疊上橙色，紅色花朵則是疊上紅色。這次要從輪廓往內側以單一方向上色呈現出對比。

③ 將葉子的葉脈以黃綠色塗深後，只在想要較明亮的葉子塗上黃綠色和黃色作為底色。

④ 將葉子塗上綠色。塗上不同深淺的顏色，試著營造出各種綠色吧！

5

一邊觀察整體的狀態，一邊疊上黃綠色。

6

在下方的葉子疊上藍色和褐色，將顏色加深。
葉子以黃色稍微塗深後，就會變得很光滑。

7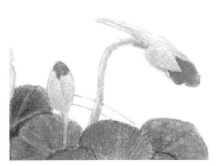

將花苞外側塗上黃綠色和淺橙色，並將花苞
的花瓣塗上橙色和紅色。

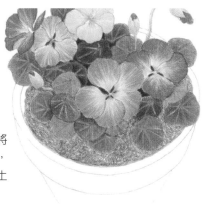

8

使用紫色和綠色將
葉子的空隙上色，
再以畫圓方式將土
塗上褐色。

9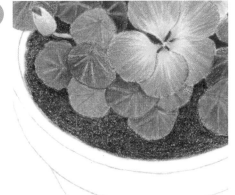

以畫圓方式在土疊上黑色。

花盆內側

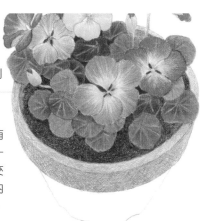

10

將花盆塗上褐色。有
厚度的部分要塗淺一
點，其他區域則以交
叉線法上色，花盆內
側要稍微塗深一點。

完 成

花盆邊緣外側要以交
叉線法疊上黑色。花
盆下側要以交叉線法
塗上稍微粗一點的線
條。

試 塗
看 看

花盆邊緣外側

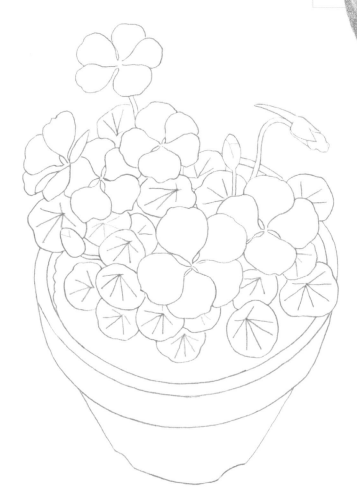

身邊的各種物件

條紋衫

使用的顏色
↓

 紅色

 褐色

 黑色

> 將條紋上色時，將紙張轉成容易描繪的方向，會比較容易將長線條上色。而且塗得粗糙一點比較能營造出布料般的感覺。過度盯著條紋會很刺眼，所以要特別注意。

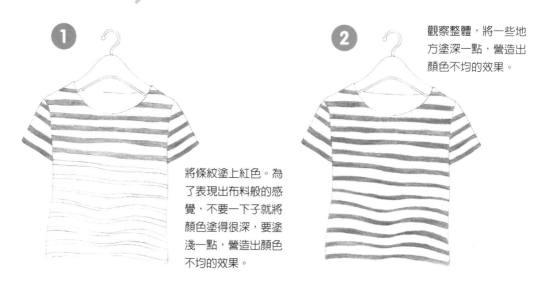

1

將條紋塗上紅色。為了表現出布料般的感覺，不要一下子就將顏色塗得很深，要塗淺一點，營造出顏色不均的效果。

2 觀察整體，將一些地方塗深一點，營造出顏色不均的效果。

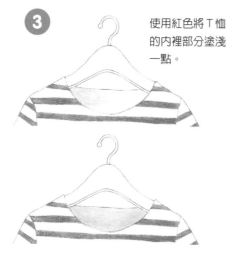

3 使用紅色將 T 恤的內裡部分塗淺一點。

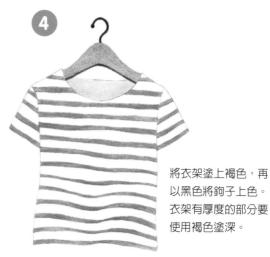

4 將衣架塗上褐色，再以黑色將鉤子上色。衣架有厚度的部分要使用褐色塗深。

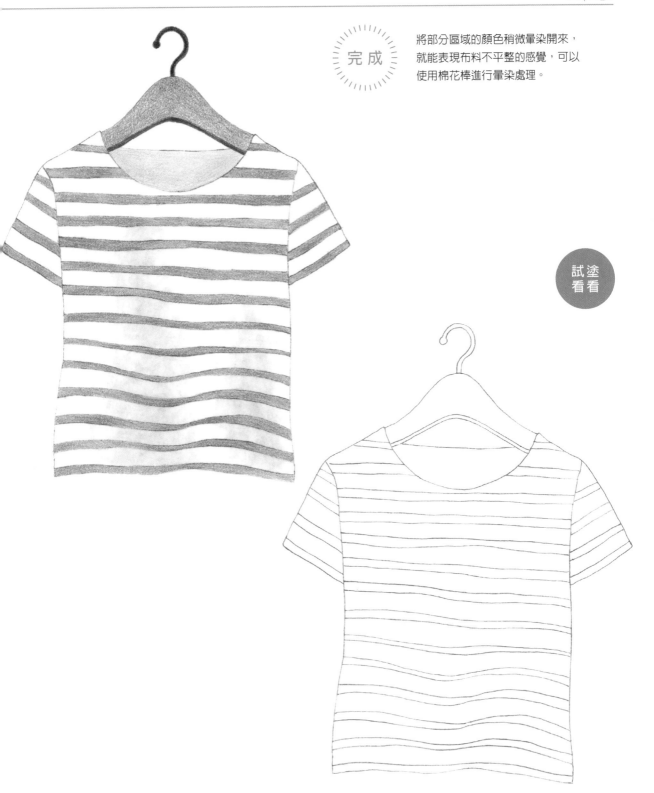

將部分區域的顏色稍微暈染開來，就能表現布料不平整的感覺，可以使用棉花棒進行暈染處理。

試塗
看看

高跟鞋

使用的顏色

↓

 淺橙色

 褐色

 黑色

 紫色

 紅色

將鞋面隆起部分塗深一點,就能呈現出高雅的光澤。此外將紫色疊在黑色上面,營造出有深度的黑色。紙張容易弄髒,所以要一邊以軟橡皮擦去除粉末一邊上色。

①

鞋後跟

鞋面

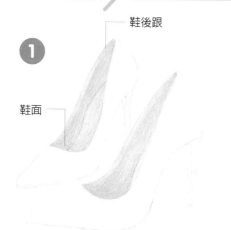

將鞋墊塗上淺橙色。底面要稍微塗淺一點,側面、鞋面、接近鞋後跟的區域要稍微塗深一點作為陰影。

②

鞋面內面

鞋面內面、鞋後跟部分要疊上褐色將顏色暈染開來(可以使用棉花棒)。鞋墊和側面的輪廓線也要使用褐色描繪。

③

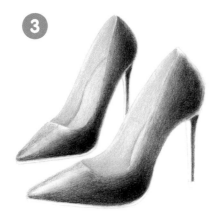

將鞋子塗上黑色。從容納趾關節的隆起部分開始上色,再將顏色擴散到鞋尖、鞋後跟。鞋面隆起部分左右都要塗得很深,直到出現光澤。鞋跟也要塗深一點。此外作為高光部分的鞋面則要塗成很淺的顏色。

☝ **關鍵**

最後顏色要加深的部分也不要一下子就塗得很深,一開始先塗得淺淺的,再漸漸將顏色加深。

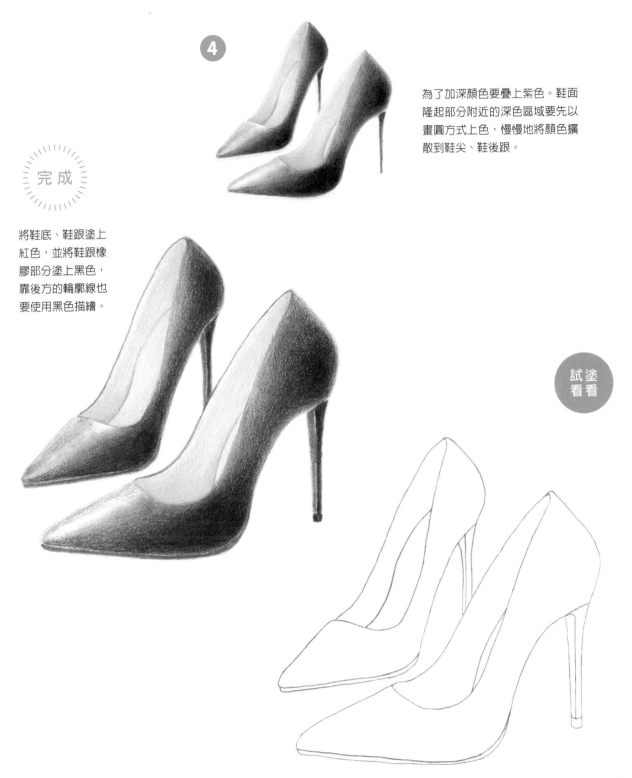

為了加深顏色要疊上紫色。鞋面隆起部分附近的深色區域要先以畫圓方式上色，慢慢地將顏色擴散到鞋尖、鞋後跟。

完成

將鞋底、鞋跟塗上紅色，並將鞋跟橡膠部分塗上黑色，靠後方的輪廓線也要使用黑色描繪。

試塗看看

橄 欖 油

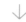
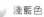 淺藍色

 褐色

 淺橙色

 黃綠色

 黃色

 綠色

 紫色

瓶子裡的軟木塞顏色塗淺一點，就能表現出透過玻璃看到的感覺。瓶子要先將整體上色，再使用紫色塗上陰影使印象更鮮明。

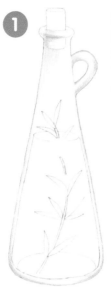

1 將瓶子塗上淺藍色。避開裝有橄欖油的區域，瓶口下方和把手下方顏色要稍微塗深一點。

2 直向移動色鉛筆將軟木塞塗上褐色。接著疊上淺橙色。

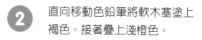

\✋ **關鍵** /

軟木塞在瓶子裡的區域要塗淺一點，表現出透過玻璃觀看的感覺。

3 沿著瓶子的圓弧將橄欖油塗上黃綠色。瓶底要稍微塗深一點。疊上一層淡淡的顏色呈現出透明感。

4 疊上黃色。先以畫圓方式從底部上色，再將整體上色。

 5

在水面的邊緣、底部以綠色疊色。迷迭香浸泡在橄欖油裡的部分要塗淺一點,在橄欖油外的則要塗深一點,就像是要將葉子下方上色一樣的感覺。

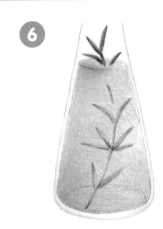 **6**

在迷迭香的葉子疊上黃綠色,再將莖部塗上褐色。浸泡在橄欖油裡的莖部要塗上一層淡淡的顏色。

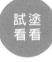 **關鍵**

葉子也稍微疊上一點褐色,將顏色加深。

完成

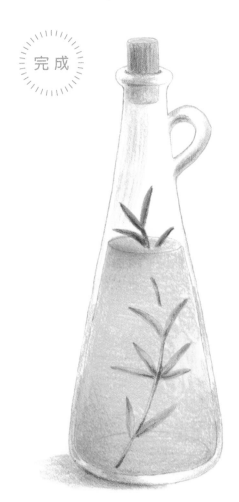

在陰影、瓶子上方及瓶子有厚度的部分塗上一層淺淺的黃綠色。在瓶底、把手下方、瓶口及迷迭香疊上紫色。

試塗看看

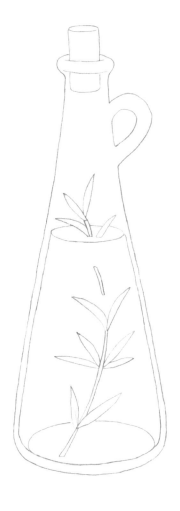

兩 種 蝴 蝶 結

使用的顏色
↓

圓點蝴蝶結

 黃色

淺橙色

桃色

橙色

條紋蝴蝶結

橙色

藍色

黃綠色

綠色

紅色

布料要利用交叉線法上色，將左右同時一起上色吧！相鄰的顏色先塗上明亮的顏色，就不會髒掉。蝴蝶結陰影和皺褶等部分要將顏色加深，呈現出立體感。

【 圓點蝴蝶結 】

①

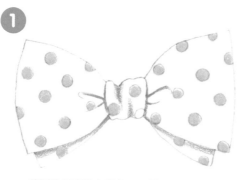

②

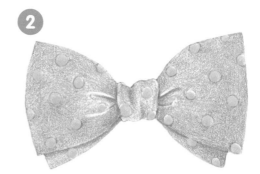

將圓點圖案塗上黃色，再疊上淺橙色（稍微錯開上色，顏色就會呈現出不同的變化）。將皺褶和陰影塗上桃色。

將整體塗上桃色。皺褶、扭結和蝴蝶結陰影要稍微塗深一點。

完成

在蝴蝶結下側疊上一層淺淺的橙色，呈現出立體感。

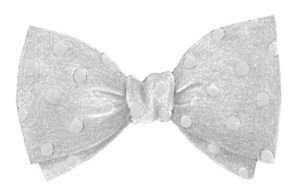

試塗
看看

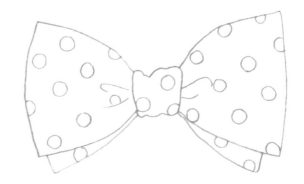

【 條紋蝴蝶結 】

 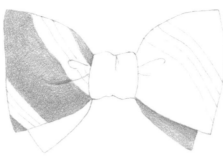

為了避免顏色髒掉,首先利用交叉線法塗上橙色。皺褶和蝴蝶結右邊下側要稍微塗深一點,營造出陰影。

將條紋圖案塗上藍色、黃綠色、綠色和紅色。

使用藍色將蝴蝶結扭結的皺褶塗深一點,整體則利用交叉線法上色。

 完成

在蝴蝶結下側分別塗上較深的橙色和藍色,呈現出立體感。

 試塗看看

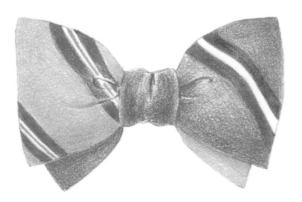 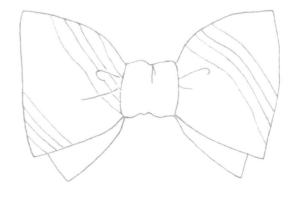

各種寶石

使用的顏色

↓

涙珠（藍色）

● 淺藍色

● 黃綠色

● 藍色

● 紫色

● 黑色

心形

● 黑色

● 淺藍色

● 紫色

● 藍色

圓形寶石

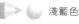

● 淺藍色

● 黃綠色

● 紫色

● 桃色

● 黑色

● 黃色

● 藍色

這是整體上有很多直線的創作題材，所以要留意避免出現凹凸感，推薦使用單一方向的上色方法。深色塊面和淺色（留白部分）的差異很大，就能呈現出閃耀感。

【涙珠（藍色）】

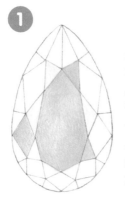

1 將中央塊面和其周圍塊面塗上淺藍色。塗成深色、淺色以及局部上色，藉此增添變化。在部分塊面（在此是指中央和左邊）疊上一層淡淡的黃綠色。

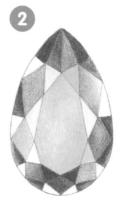

2 周圍塊面塗上藍色。一樣塗成深色、淺色，或是只有局部上色來增添變化。

3 在小的塊面塗上紫色。利用藍色和紫色的漸層效果與淺色塊面的對比呈現出閃耀感。

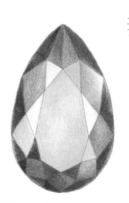

完成 在塗深的塊面疊上黑色來達到襯托效果。小心謹慎地疊上些許黑色，不要全都塗上黑色。

也可以塗上其他顏色！

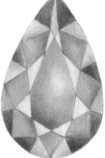

以黃綠色和綠色為基調。

【灰色心形】

1 先使用黑色、淺藍色和紫色塗上一層淡淡的顏色再將顏色暈染開來。塗上黑色和紫色時，要盡量輕握色鉛筆進行薄塗。

☝ **關鍵**

要一邊轉動色鉛筆一邊上色，避免色鉛筆筆芯出現不對稱的磨損。

2 小的塊面也疊上一層淡淡的黑色、淺藍色、紫色、藍色，再將顏色暈染開來。

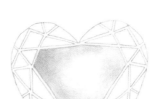

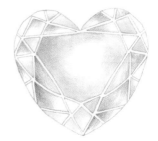

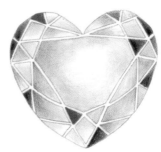

3 使用藍色和紫色在小的部件塗深一點，營造出重點。

在藍色和紫色塗得很深的區域疊上黑色。

完成

【圓形寶石】

1 在大的塊面和其周圍塗上淺藍色，不要全部上色，要留下空白再將顏色暈染開來。

☝ **關鍵**

從大塊面積往周圍上色，最後在小的塊面塗上深色來達到襯托效果。

2 在塗上淺藍色的另一側使用黃綠色、紫色、桃色和黑色塗上一層淡淡的顏色，和淺藍色融為一體。

☝ **關鍵**

黑色和紫色容易塗得很深，所以要握住色鉛筆後方輕輕上色。

3 在小的部件塗上黑色。要增添變化，有的塊面塗成深色，有的則塗成淺色。

將周圍上色。從黃色、桃色等容易弄髒的顏色開始上色。

在其他塊面塗上藍色、紫色和黑色。顏色要加深的塊面就大膽地將顏色加深，就會更像寶石。

完成

【 結晶 】

使用的顏色

↓

- 黃色
- 淺藍色
- 桃色
- 紫色
- 褐色（只用於三根結晶）
- 黑色（只用於三根結晶）

1

從塊面外側往內側塗上黃色來營造漸層效果。小的塊面要將顏色塗深一點。

2

以相同方式在其他塊面塗上淺藍色。要呈現出深淺差異，營造各種不同的淺藍色。

完成

3

接著將未上色的塊面、還沒完全上色的塊面塗上桃色。

將剩下的塊面塗上紫色，觀察整體添加黃色或桃色。

完成

【 三根結晶 】

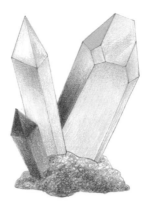

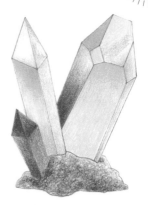

三根結晶的上色方法和一根結晶時一樣。要使用黃色、淺藍色、桃色、紫色從淺色塗到深色，觀察色彩平衡再添加黃色或桃色。

以畫出較大圓形的方式將底座塗上褐色。

以畫圓方式疊上黑色，塗上陰影。

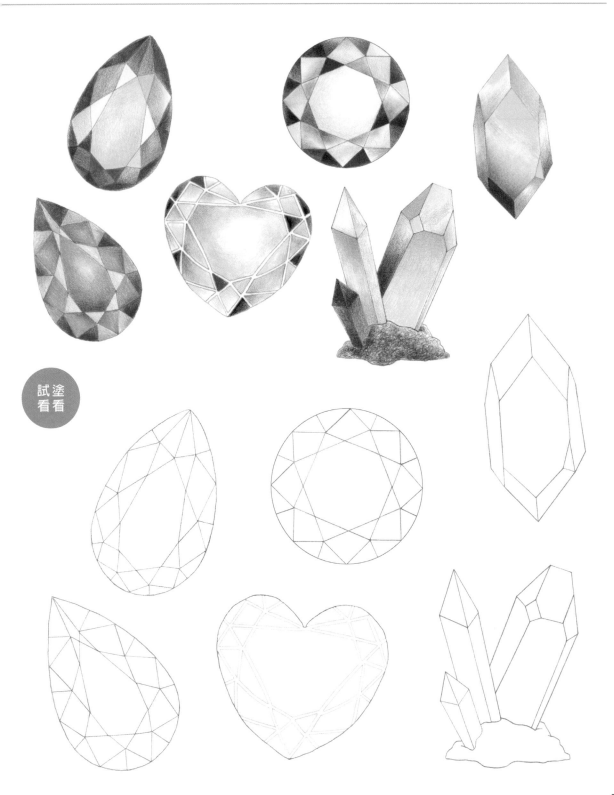

試塗
看看

Lesson
50

沙 發

使用的顏色
↓

 淺橙色

 桃色

 橙色

 褐色

 紫色

黃色

利用線條較粗的交叉線法呈現出更粗糙的織物手感吧！上色時也要意識到光線的方向。在此是設定光線從右邊照射，將右邊變明亮。

利用交叉線法將靠墊塗上淺橙色，接著再以交叉線法疊上桃色。再將沙發靠背塗上橙色。

\☝ **關鍵** /

意識到光線照射的方向，將下方、左方稍微塗深一點。上色時就從陰暗區域往明亮區域上色。布料的質感會根據交叉線法畫出來的線條粗細而有所不同。

沙發椅面也利用交叉影線上色。左側要稍微塗深一點，右側則要稍微塗淺一點。

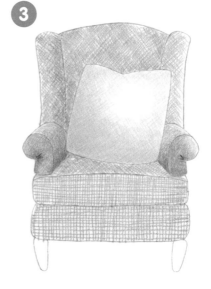

沙發前面上色時要畫出縱橫交錯的十字線條。扶手部分要在皺褶和下方區域稍微塗深一點，越往上面顏色要越淺。

4 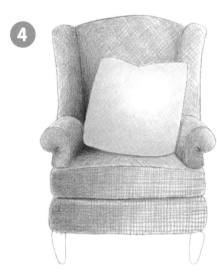 左側靠墊落下陰影
的區域要疊上褐色
和紫色，營造出獨
具風格的陰影色。

5

將椅腳塗上褐色，在內側
陰影區域疊上紫色。

光線照射區域以畫圓方式疊上黃色。　完成

試塗
看看

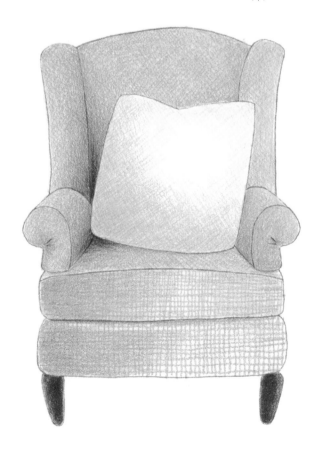

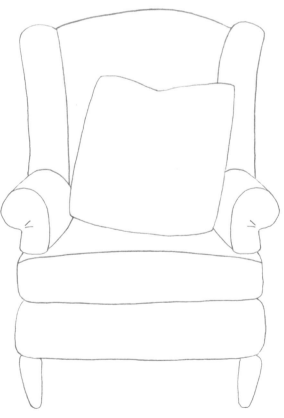

鸚鵡

藍色鸚鵡

 淺藍色

黑色

褐色

黃色

藍色

黃色鸚鵡

黃色

黃綠色

淺藍色

褐色

黑色

綠色

淺橙色

> 動物或人等有臉的物件要先從臉部開始上色。如果放到後面才描繪會較不安心。眼睛的高光要留白，營造出圓圓的眼眸。

【藍色鸚鵡】

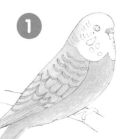

1 將身體、羽毛、頭部、鼻子塗上淺藍色。腹部上色時要沿著鳥毛生長的方向塗上較短的線條。鼻子要稍微塗深一點。

2 眼睛和羽毛的紋路都塗上一層淡淡的黑色。將鼻孔塗上褐色，以黃色將鳥嘴上色後，要在陰暗面疊上褐色。

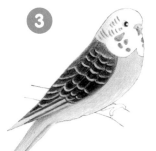

3 沿著羽毛生長的方向以畫線方式塗上黑色。接著疊上藍色。羽毛的陰影也要塗上藍色。

【黃色鸚鵡】

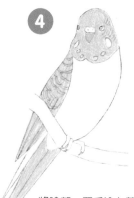

4 將臉部、羽毛塗上黃色。鳥嘴的顏色要塗深一點。

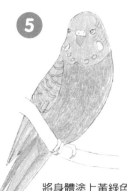

5 將身體塗上黃綠色。上色時要沿著身體畫出較短的線條。

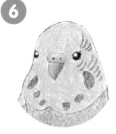

6 將鼻子塗上淺藍色和褐色，接著在鳥嘴疊上褐色。羽毛紋路要塗上一層淡淡的黑色。

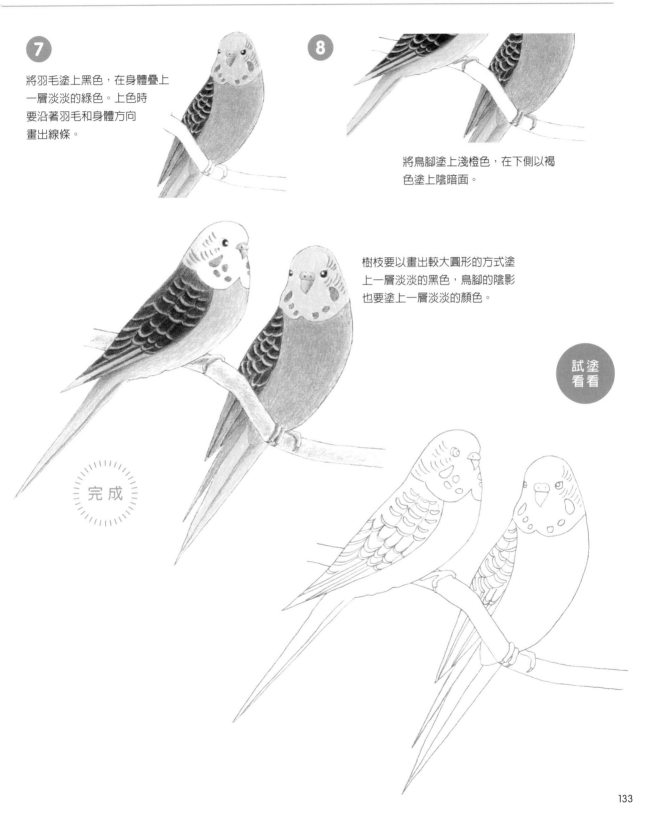

7

將羽毛塗上黑色，在身體疊上
一層淡淡的綠色。上色時
要沿著羽毛和身體方向
畫出線條。

8

將鳥腳塗上淺橙色，在下側以褐
色塗上陰暗面。

樹枝要以畫出較大圓形的方式塗
上一層淡淡的黑色，鳥腳的陰影
也要塗上一層淡淡的顏色。

試塗
看看

完成

133

貓

使用的顏色

↓

- 藍色
- 黃色
- 褐色
- 黑色
- 桃色
- 淺橙色
- 紫色

動物在上色時要順著毛髮上色,將色鉛筆的筆芯削得比平常都還要尖。毛髮的軟綿綿觸感用棉花棒處理會很方便。營造出軟綿綿觸感後,要將毛髮再次上色,使其更加鮮明。

1

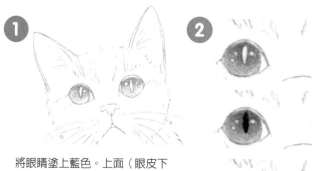

將眼睛塗上藍色。上面(眼皮下方)要塗深一點,並往下方塗成淺色。將上面顏色塗深後,就能呈現出眼睛的圓潤度。

2

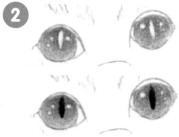

在眼睛疊上黃色。眼眸要疊上褐色和黑色。將黑眼珠塗上褐色和黑色,再以褐色將眼線上色。上色的部位很小,所以要將筆芯削尖小心地上色。

3

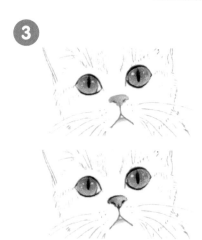

將鼻子和嘴巴塗上桃色,再疊上淺橙色。在鼻子周圍和鼻孔疊上褐色和黑色。

4

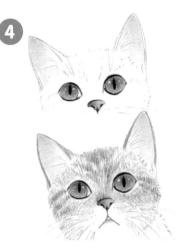

將耳朵裡面塗上淺橙色,接著在耳朵尖端塗上一層淡淡的桃色。將整個臉部淺塗一層褐色,上色時要意識到毛髮生長的方向,慢慢地在毛髮疊上短線條。

5

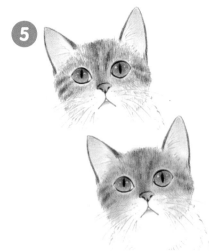

沿著條紋紋路以黑色描繪出貓毛,注意顏色不要塗得太深。使用棉花棒以畫圓方式描繪整個臉部,營造出毛髮顏色(可以疊上一層淡淡的顏色)。

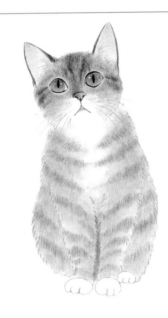

6

將臉部的毛髮再次塗上褐色和黑色,讓顏色更加鮮明。身體的上色方法也一樣。身體面積很大,著急上色的話線條會很凌亂,所以要以輕柔筆壓慢慢地上色。前腳之間的縫隙要使用褐色塗深一點。

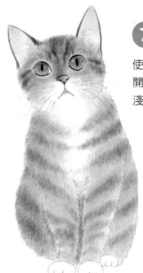

7

使用棉花棒將顏色暈染開來,再沿著毛髮疊上淺橙色,將顏色加深。

完 成

接著使用褐色和黑色描繪先前塗得淺淺的條紋。將腳的下方塗上淺橙色,再以褐色和黑色將腳趾縫隙上色,並以紫色和褐色塗上陰影。

試塗看看

135

紅茶杯

黃色

褐色

橙色

淺橙色

淺藍色

桃色

紅色

綠色

黃綠色

紫色

藍色

鑲邊的金色線條要疊上黃色、褐色和橙色。關鍵是一開始塗上去的黃色要塗得很深。橙色塗太深的話會看不到金色，所以要塗淺一點，這點要特別注意。

1 將金色邊緣用黃色塗深一點。

2 疊上褐色，稍微上色後再像是要往左右擴散一樣去上色。接著再疊上橙色。

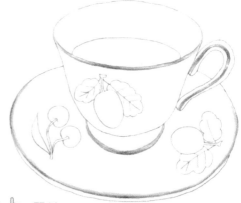

👆 **關鍵**

像是要將先前上色的褐色往左右延伸一樣塗上橙色。塗太深的話會看不到金色，所以塗淺一點後要一邊觀察狀況一邊上色。

3

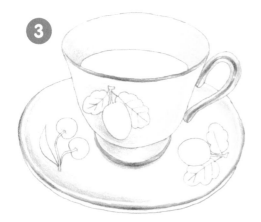

4

塗上淺藍色和淺橙色作為陰影的顏色。茶杯碟的陰影要順著茶杯碟的形體以單一方向上色。

花紋的櫻桃要塗上桃色和紅色，葉子則使用黃綠色和綠色上色。

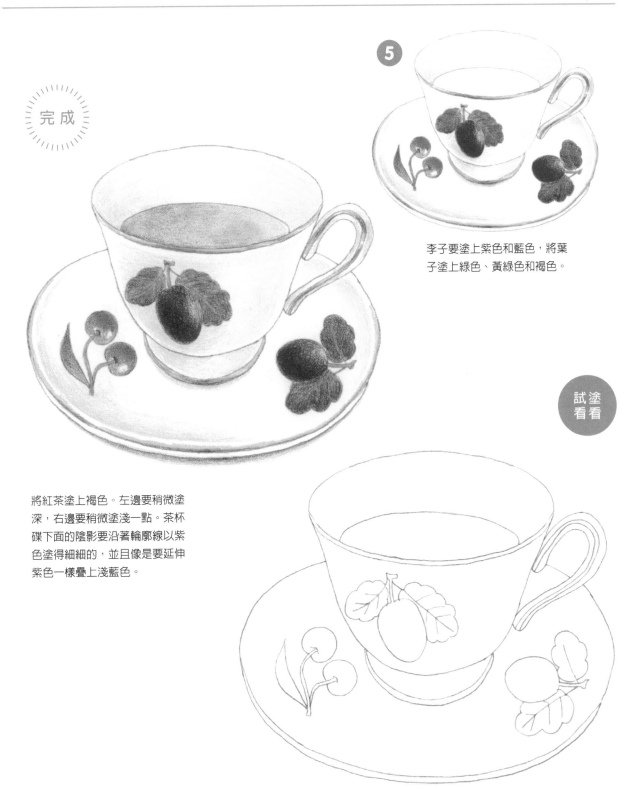

完成

⑤

李子要塗上紫色和藍色,將葉
子塗上綠色、黃綠色和褐色。

試塗
看看

將紅茶塗上褐色。左邊要稍微塗
深,右邊要稍微塗淺一點。茶杯
碟下面的陰影要沿著輪廓線以紫
色塗得細細的,並且像是要延伸
紫色一樣疊上淺藍色。

Lesson 54 擺放花卉的玄關

使用的顏色
↓

- 紅色
- 橙色
- 黃綠色
- 綠色
- 褐色
- 黑色
- 紫色
- 黃色
- 淺藍色
- 淺橙色

門和其外側的木框為了呈現出木頭的素材感，是以單一方向塗上稍微粗一點的紋路。將木框邊角部分留白，藉此表現高光。

1

將天竺葵的花朵塗上紅色，以描繪許多小圓球的方式上色。

2

將花苞和葉子的紋路塗上紅色，在花朵疊上橙色。

3

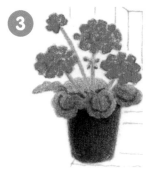

將花莖、葉子塗上黃綠色，在葉子疊上綠色。花盆以褐色塗深一點，再疊上黑色。葉子下面也要以黑色塗上陰影。

4

仙人掌要疊上不同深淺的綠色和黃綠色，塗出四種不同的綠色。花盆要以褐色塗深一點再疊上紫色。

5

門把要塗上黃色再疊上褐色。鑰匙孔也以褐色上色。

6

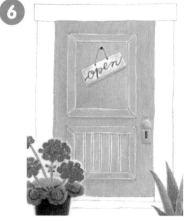

☝ 關鍵

木框邊緣要留白作為高光來表現厚度。框架的木頭相交成直角的區域也要留白。

以單一方向上色將門塗上淺藍色。稍微留下一點線條的縫隙會比較像木紋。招牌要使用淺橙色，文字和掛繩要用褐色，釘子則以褐色和黑色上色。

⑦ 門的外框要以畫線方式塗上褐色，同樣疊上黑色將顏
色加深。

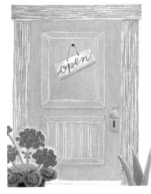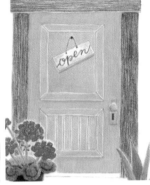

⑧ 樓梯踢面要以畫圓方式像描繪螺旋一樣塗
上黑色，樓梯踏面則要塗上一層淡淡的黑
色。

 完 成

試塗
看看

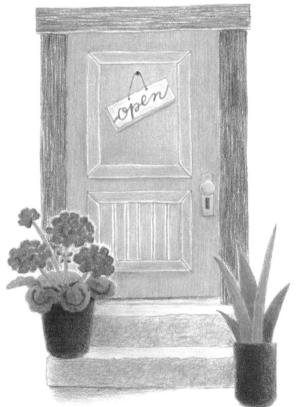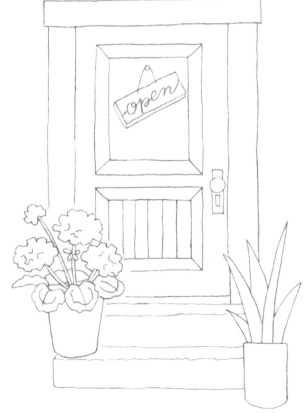

使用黑色和紫色加上陰影。

淺藍色柵欄

使用的顏色
↓
● 黃色
● 黃綠色
● 桃色
● 橙色
● 綠色
● 褐色
● 淺藍色
● 黑色

淺藍色和褐色的混色會讓顏色變暗淡，但是這裡的柵欄是利用這點呈現出陳舊感。柵欄腳下的雜草上色時要輕輕握住色鉛筆快速地縱向移動。最後觀察整體再做調整。

1 將花蕊塗上黃色，在其周圍塗上黃綠色。

2 將花朵分別塗上桃色、橙色和紅色。要從花瓣尖端往內側移動色鉛筆，但是右邊的白色花朵要從中心往外上色，尖端要留白。

3 在桃色花朵的中心附近疊上紅色，營造出鋸齒狀。橙色花朵要疊上紅色，紅色花朵則要疊上橙色，將顏色加深。

4 將花苞和花莖塗上黃綠色。花苞下方要稍微塗深一點，營造出立體感。

5 在花苞等部位疊上綠色後，再將葉脈上色。葉脈也要使用黃綠色上色，並營造出不同的深淺變化。

⑥ 將葉子塗上綠色。塗上各種不同深淺的綠色增添變化，葉子和葉子之間的細小縫隙要塗得深一點。

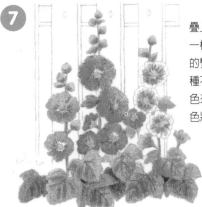

⑦ 疊上黃綠色。這裡一樣要意識到顏色的變化，用塗上各種不同深淺的黃綠色來表現。疊上褐色將顏色加深。

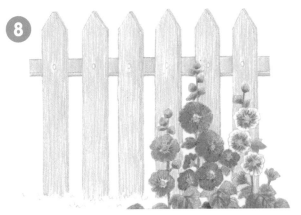

以畫線方式將柵欄塗上淺藍色，將線條塗得粗粗的就能呈現出木紋的感覺。

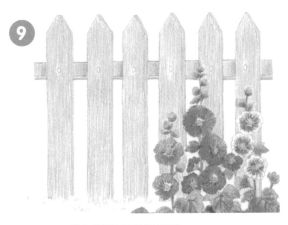

疊上褐色呈現出陳舊感。

將釘子塗上褐色和黑色。

將草塗上黃綠色。色鉛筆貼著紙面以畫鋸齒的方式上色，在草的根部塗上綠色來加上陰影。

完成

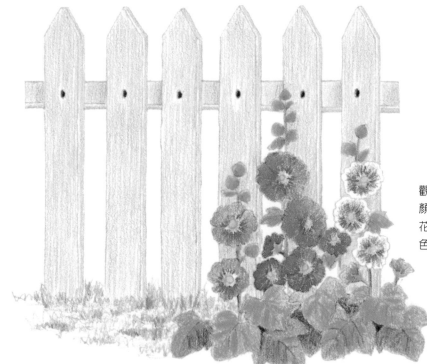

觀察整體，將花苞
顏色加深，或是在
花朵疊上黃色使顏
色變明亮。

試塗
看看

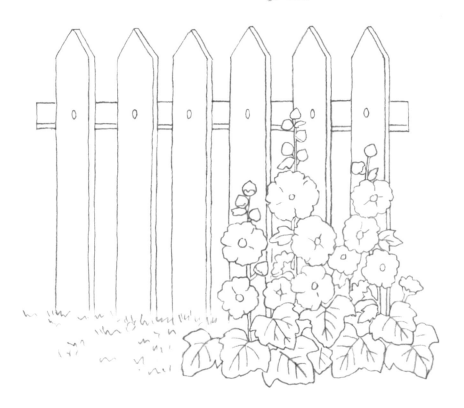

結 語

雖然色鉛筆是日常使用的畫材，但出乎意料地很少人知道它的用法。
其實我自己也還在開發了解中，每天都在研究用法。

本書介紹了筆觸和混色這些透過色鉛筆達成的表現方式，
不管那一種方式都是我在進行色鉛筆畫教學時，
不斷摸索試驗發現的。

請大家一定要實際嘗試看看，找出適合自己的色鉛筆用法，
我希望對大家而言，用色鉛筆畫圖這件事會變得更加有趣。

若林眞弓

作者　若林眞弓（Mayumi Wakabayashi）

插畫家、配色師
出生於日本島根縣。擔任上班族時期接觸到色鉛筆插畫，將
此作為消除壓力的方法，之後便開始自學色鉛筆畫圖。為了
回應來自網路上「我也想試著畫看看」的意見，自2009年
開設使用原創圖案、介紹上色方法秘訣的色鉛筆著色畫教
室。希望大家都能了解透過自己的作品來點綴生活的樂趣，
目前在島根、東京、大阪和網路上開設著色畫和插畫教室。

Blog　http://www.belta.jp/art/

Staff

設計　　　野口里子
編輯協助　宮崎綾子（AMARGON）
企劃編輯　森基子（Hobby Japan）

從著色繪本學習
色鉛筆畫的基礎
使用12色繪製逼真的花卉與點心

作　　者　若林眞弓
翻　　譯　邱顯惠
發　　行　陳偉祥
出　　版　北星圖書事業股份有限公司
地　　址　234新北市永和區中正路462號B1
電　　話　886-2-29229000
傳　　真　886-2-29229041
網　　址　www.nsbooks.com.tw
E－MAIL　nsbook@nsbooks.com.tw
劃撥帳戶　北星文化事業有限公司
劃撥帳號　50042987
製版印刷　皇甫彩藝印刷股份有限公司
出 版 日　2023年01月
Ｉ Ｓ Ｂ Ｎ　978-626-7062-37-1
定　　價　350元

如有缺頁或裝訂錯誤，請寄回更換。

國家圖書館出版品預行編目（CIP）資料

從著色繪本學習：色鉛筆畫的基礎──使用12色繪製
逼真的花卉與點心/若林眞弓著；邱顯惠翻譯. -- 新北
市：北星圖書事業股份有限公司, 2023.01
144 面；18.7×23.0 公分
譯自：塗り絵でまなぶ色鉛筆画のきほん：12色だけ
で花もお菓子もこんなに描ける
ISBN 978-626-7062-37-1(平裝)

1.CST: 鉛筆畫　2.CST: 繪畫技法

948.2　　　　　　　　　　　　　111013740

官方網站　　　臉書粉絲專頁　　　LINE 官方帳號